目錄

目錄 ─────────

代序 —— 來赴一場藝術之約

每個人都與藝術有緣。

不管你是否懂音樂，總會有一些動人的旋律在你人生經歷的各個場合一次次響起，種進你的心裡。

不管你是否愛音樂，總會有一些耳熟能詳的名字被一次次提起，深深刻在你的腦海裡，構成你的基本常識。

總有一次次的邂逅，你愕然發現某一段熟悉的旋律是來自某一位音樂巨匠的某一首經典名曲，恰如卯榫，完成了超越時空的契合。

永恆的作品，永恆的作者，是伴隨我們的文明之路一直前行的。而這套書，便是一封跨越世紀的邀請函，翻開它，來赴一場藝術之約。

它講的是音樂家的人生，同時用人生的河流串起每一處絕妙的風景，即音樂家們的作品。他們的生命從哪裡開始，他們有怎樣的家庭、怎樣的童年、怎樣的愛情、怎樣的病痛，又怎樣成長、怎樣探索、怎樣謀生，那些偉大的作品又是在什麼情況下誕生……你會在這裡一一找到答案。

他們其實不是藝術聖壇上那一張用來膜拜的畫像，而是跟我們每個人一樣，有血有肉，有哀有樂。巴哈（Johann Bach）一生與兩位妻子結婚，生有 20 個子女，但只有 10 個

代序

存活；天才的莫札特（Wolfgang Mozart）只有短短 35 年的人生，而舒伯特（Franz Schubert）更短，只有 31 年；華格納（Wilhelm Wagner）娶了李斯特（Franz Liszt）的女兒；布拉姆斯（Johannes Brahms）是舒曼（Robert Schumann）的學生；貝多芬（Ludwig van Beethoven）中年失聰；舒曼飽受精神病的折磨……每一首曲子，都不再是唱片上的音符，而是與鮮活的生命相連繫。你從未如此真切地感受那些樂曲是由怎樣的雙手來譜寫和演奏的。

當這許多位音樂家彙集在一起，便串起了一部音樂史，他們是音樂史的鍊條上最璀璨的珍珠。每一位藝術家都不是孤立的，而是互相呼應，他們是自己傳記中的主人翁，同時又是其他傳記主人翁的背景。有時，幾位名家同時出現或前後承接，你會發現他們在時間和空間上竟如此相近，你彷彿來到了 19 世紀維也納的鼎盛時期，教堂的管風琴、酒館的樂隊、音樂廳的歌劇、貴族城堡的沙龍，處處有音樂繚繞。你與他們擦肩而過，他們正在去宮廷演奏的路上，正在教堂指揮著唱詩班，正在學院與其他派別爭論。

你的音樂素養不再停留在幾段旋律、幾個名字上，你與藝術的連繫更加緊密。你會在一場音樂會上等待最精彩的樂章，你會在子女接受音樂教育時找出最經典的練習曲，你會在某個地方旅行時說出哪位音樂家曾與你走過同一段路。

更重要的 ── 你會更加深刻地感受到藝術的美好，享受精神的盛宴。貝多芬的《命運交響曲》（*Fate Symphony*），那雷霆萬鈞的激昂力量；舒伯特的《小夜曲》，那如銀河繁星般浪漫的夢境；華格納的《婚禮進行曲》，那如天宮聖殿般的純潔神聖；柴可夫斯基（Pyotr Ilyich Tchaikovsky）的《第一交響曲》，那如海上旭日般的華美絢爛……

林錡

代序

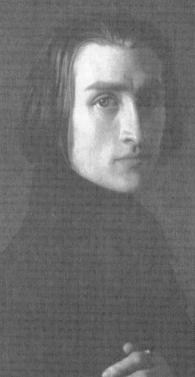

第 1 章　天賜恩寵

老古鍵琴

　　河流對岸叢林中的霧氣漸漸升起，在落日的照射下如絲綢般美麗，為平素駭人的針葉林披上了一層溫柔的面紗。涼風拂過，捲著溼漉漉的草味，最是能夠讓勞作一整天的人們忘記疲勞與倦意。炊煙升起，女人們喚著迷醉在曠野裡的孩子，還有什麼比雷丁小村的黃昏更加動人的呢！

　　離小河不遠處，一個三角頂小屋安靜地待在那裡，如鄰家女孩一般；屋外立著最簡單的籬笆牆，周圍的草木顯然沒有經過修剪，一切都顯得那麼平凡、原始，倒也趣味盎然。通往小屋的路上，行走著一個男人，身材頎長卻有些駝背，俊朗的面容下透著疲倦 —— 他叫做亞當・李斯特，一個被藝術重重地抽了一鞭的牧羊人。這個普通、略顯簡陋的小屋，就是他和匈牙利妻子的家。毫無疑問，這不是他幻想中的房子，不過終歸是個「家」。走到籬笆牆時，亞當不經意地抖去身上山羊的氣味，深深吸了口「家」味，稍稍來了點精神，下巴微微上揚，跨入家門。

　　屋裡的陳設與屋子外形無異，笨拙的椅子、粗腿桌子、長凳子，都是幾十年前的樣式，不用擔心被桌角磕痛，也別想從桌面木板間的縫隙裡摳出掉入的豌豆。而亞當似乎忽略掉了這些鄉巴佬一般的家具，目光滯留在角落裡的一架小巧玲瓏的古鍵琴上。妻子安娜・拉格歡喜地迎上來，幫助丈夫脫

下沉重的外套，給他一個甜蜜蜜的吻。亞當回了一吻，便迫不及待地鑽進了只屬於他和古鍵琴的角落。打開琴蓋前，他總不會忘記清理掉手上和著羊毛的灰塵，雖然這架琴的樣子比其他家具好不到哪去 —— 裝飾已磨損，漆皮已剝落，畢竟它也有一百多歲了，不然吝嗇的富商絕不會如此慷慨大度地把它送給亞當的父親 —— 可在亞當心中，它永遠是嶄新、聖潔的。打開琴蓋，白色琴鍵已發黃，黑色琴鍵較細，和琴身一樣顯得那麼古樸，彷彿每一個琴鍵都是一個能講出一長串故事的老人；亞當碩大而修長的雙手觸碰到琴鍵，涼絲絲喚醒每一個指尖。閉起眼睛，響亮、流暢的音樂立刻縈繞在陋居內外，嫻熟的技巧加上超乎常人的樂感，讓曲子顯得流暢而自然。亞當忘記了所有失落，逃入自己的世界並迷失在裡面，妻子也知趣地退到壁爐旁，一聲不響地溫柔地注視著自己的男人。

　　亞當一直夢想成為一名藝術家，兒時便從父親那裡習得鋼琴與大提琴的知識。他的父親喬治·亞當·李斯特是一名鄉村音樂教師，做過合唱指揮，會彈鋼琴，會拉小提琴，還能演奏管風琴。按照常理，一個鄉村教師的收入至少可供孩子接受良好的教育，然而 25 個孩子對於喬治而言實在太多了，他不得不讓孩子們一到自立的年齡便出去自謀生路 ——亞當也不例外 —— 儘管他繼承了父親的音樂天賦。在後來

去天主教學校之前，他已在海頓指揮的埃施特哈齊管絃樂隊
裡拉大提琴，甚至因為自己對音樂不懈的追求而被逐出學校
（教會聲稱是因為他個性善變不一）。那之後亞當去了普雷
斯堡的一所大學學習，可由於實在負擔不起學費，不到一年
便輟學了。即便現實如此，亞當依舊沒有放棄自己的音樂夢
想，他在埃施特哈齊一個莊園裡找到了一份工作，然後就不
斷地寫信給尼古拉王子，希望能到管絃樂隊工作。不知是為
他那堅韌不拔的精神所打動，還是被亞當喋喋不休的長信搞
得厭煩，尼古拉王子給了他想要的工作。然而好景不長，四
年後亞當即被調往小鎮雷丁，管理埃施特哈齊家族在那裡擁
有 4 萬多隻羊的飼養場，成了個道地的「牧羊人」。這裡距
離「音樂之都」維也納不過 50 英里，卻結結實實地阻斷了亞
當的夢想之路。

> ### 鋼琴鍵盤
>
> 鋼琴的鍵盤從 5 個八度（61 鍵）到 8 個八度（96 鍵）不等，
> 但最常見的是 7 組 88 鍵或 7 組 85 鍵的鋼琴，88 鍵包含
> 52 個白鍵和 36 個黑鍵。每組七個音階以 C、D、E、F、
> G、A、B 命名，音列中央的一組叫做小字一組，用小寫字
> 母並在右上方加數字 1 標記，如 c^1、d^1、e^1。比小字一組
> 高的組順次定名為：小字二組、小字三組、小字四組、小
> 字五組，比小字一組低的組，依次定名為小組、大字組、
> 大字一組及大字二組，如大字二組表示為 A^2、B^2。

一天，正當亞當陶醉在優美樂曲聲中無法自拔時，流暢的音符中間騰騰跳出幾聲微弱的 g、a 高音。亞當眉頭一皺，被拉回現實中，一股火苗從心底冒上來。一睜眼，右手邊出現一個毛茸茸的小腦袋，正踮著腳尖，用稚嫩但同樣修長的小手指「敲擊」著琴鍵。亞當心中的火苗一下子被澆滅了，露出疲憊而發自內心的微笑，將男孩抱到膝上。

這個小男孩就是我們的主角，名叫法蘭茲‧李斯特。

「爸爸，你說過的，等我長到能夠觸碰到琴鍵，就教我彈琴的！你答應過的！看，我已經能夠得著了！」

「孩子，現在還不行。等你再長高一些，再壯實一些，我就教你。」

其實亞當恨不得能在一夜之間把自己會的所有曲子都教給他的兒子，他堅信兒子是個天才，可想想自己的一生，空有一身音樂天賦，懷抱一個夢想卻無法實現，自己的收入也只能勉強維持家用，他不想讓兒子步上自己的後塵。他摟著兒子，目光越過兒子瘦削的肩頭凝視著那架爸爸傳下來的老琴，亞當心中更加無法平靜。

直到法蘭茲 6 歲那年的一天傍晚，亞當照例回到家與他的老夥計「彈心」，這天的曲子是里斯協奏曲，也是亞當頗為偏愛的一支。一曲彈罷，把著餐桌腳玩耍的小法蘭茲口中喃喃有聲，亞當仔細一聽，哼的竟是方才彈奏的里斯協奏

13

曲，並且音準、節奏完全合拍，流暢連貫，彷彿這曲子就刻在這個 6 歲孩子的腦袋中，流淌在他的血液裡。亞當的心在兒子的哼鳴中漸漸融化 —— 誰會狠心到抹殺掉這樣一個音樂天才的音樂夢呢！

就在當晚，當安娜從儲物間抱著一大筐馬鈴薯進屋時，驚奇地發現老琴凳上坐著父子兩人，小法蘭茲臀下還墊了幾本厚厚的帳簿，亞當耐心地為兒子擺著手指，一個一個琴鍵地教授著。也就是從那天起，小法蘭茲的生命裡彷彿亮起了一盞燈，鋼琴如同牛乳般，給李斯特的童年生活帶來了無限的營養，小法蘭茲貪婪地吮吸著上帝賜予人類的禮物。他只用了一個夏天，不僅學會了識譜（此時他還未識字），還把父親教的所有曲子都學會了。亞當內心充滿了喜悅，但同時卻陷入了更深的擔憂之中，無人時他常常眉頭緊鎖，而在妻兒面前卻裝作若無其事。

小法蘭茲的天賦極高，正是父親理想中的孩子，可等待兒子的會是什麼呢？每每想到這裡，父親心中便充滿心痛與自責。這樣的情緒時常折磨著他，終於有一天，父親咬牙下了決心，一定要盡自己所能讓兒子在藝術上有所造詣，也算圓了自己的夢。他在日記中寫道：「我的兒子，你是天賜的！你將會實現毀掉我青春的音樂夢想！」

於是，1819 年 9 月，在父親的爭取下，8 歲的小法蘭茲首次公開登臺演出，並開始自己創作樂曲。第二年的某一

天，小法蘭茲 —— 哦不對，他已經踏上了音樂的道路，應該稱作「李斯特」了 —— 正歪著頭沉浸在彈琴的快樂中時，陋居的門「啪」地打開了，亞當一臉興奮地衝進門，「親愛的，你猜怎麼著，法蘭茲可以在肖普朗辦音樂會了！」

聽到這個振奮人心的消息，正在準備晚餐的妻子驚喜地把高麗菜撒了一地，「這麼說，我們的兒子要做一番大事業了！」夫妻二人相互擁抱，又將小李斯特從琴凳上抱起來親了又親，甚至跳起了查爾達斯。小李斯特對父母的喜悅一知半解，「肖普朗」這個詞他從來沒有聽過，心中甚至升起一絲怒氣 —— 別打擾我彈琴！

查爾達斯

匈牙利的一種民間舞蹈，出現於 19 世紀中葉，其音樂和舞蹈由兩個部分組成。前半部分稱為「拉紹」（意為緩慢），四二拍或者四八拍，速度緩慢；後半部分稱為「弗里斯」（意為新鮮），四二拍，速度迅急而氣氛熱烈，用以伴奏男女雙人舞。李斯特後來的作品《匈牙利狂想曲》中加入了它的元素。

之後的幾天，陋居中一直充滿興奮的空氣，安娜不分晝夜地為小李斯特準備了一整套禮服，用新收穫的馬鈴薯換來夫拉克的天鵝絨布料，裁掉出嫁時穿的裙子的襯裡做襯衫的花邊。慈母手中線，每一個針腳裡滿滿的都是安娜對兒子的寵愛。最後，亞當還不忘用可憐的積蓄為兒子買了頂假髮 —— 雖然小李斯特恨透這熱烘烘還扎人的東西。穿上這套禮服，小李斯特立即從一個火柴棍般的可憐人搖身一變成了個鄉紳的兒子。

> ## 夫拉克
>
> 19 世紀男子服飾。19 世紀初法國大革命時期，歐洲的古典主義服裝樣式和革命前的宮廷貴族服裝樣式同時並存。不再像過去那樣華麗，男子服飾以三件套 —— 夫拉克、龐塔龍和基萊為基本樣式：有色天鵝絨外套、黑緞馬褲、精心繡花的絲綢馬夾、袖扣摺邊的襯衫、領巾、撲上粉的假髮、雙角帽等。便服名叫維斯頓，樣子與現在的大衣相同。

演出前一日早晨，他還沒有揉開睡眼就被塞進馬車，搖搖晃晃地向肖普朗進發。這個因為貧窮而很少進城的孩子並沒有顯得太過激動，平靜地望著窗外的曠野，他也許還不知道，他正在去往的地方和即將要做的事，將會成為他一生難得的機遇。被馬車顛簸得有些暈眩的小李斯特糊裡糊塗地被推進貴族大廳，登上了舞臺。奇怪，上臺前心中的緊張在他觸碰到鋼琴的一剎那蕩然無存，就像平常練琴時那樣，小李

斯特從容地演奏了一首里斯的協奏曲，末了，還為肖普朗的聽眾們帶來了一首他自己創作的自由幻想曲。聽眾們個個瞠目結舌，完全被這孩子嫻熟的技藝和樂感所振奮。第二天，報紙上就鋪天蓋地地刊登著這個「音樂神童」的消息，並且把他與「老一輩神童」莫扎特、貝多芬相提並論，可謂轟動一時。之後，一夜成名的神童又在波索尼城的埃施特哈齊公爵宮舉行了一次公演。這次出名的意義不僅在於「走紅」，還為他募集了一筆「學費」（600 古爾登），人們都在祝福著這個天才能在未來的音樂道路上好好地走下去。

亞當的決心更加堅定了。他明白，自己可比不了莫扎特的父親，如果再這樣教下去，只會埋沒小李斯特的才華。並且孩子這麼小就受到眾人的追捧，也的確需要一個嚴屬的教師，防止他過度膨脹。可孩子還這樣小，並且性格敏感孤僻，又體弱多病，亞當夫婦實在不忍讓孩子孤身一人闖入車水馬龍的城市中。考慮再三，亞當作出了一個艱難的決定：放棄現有的工作，舉家遷往維也納。陋居雖然足夠溫暖，清貧的日子過得倒也自在，還有那臺一直陪伴自己的老琴。可是那小村子裡沒有夢想，沒有兒子的未來，不如拋棄那4萬頭髒兮兮蠢鈍的羊，為了音樂，拚了！

再見，和夥伴們一同奔跑過的曠野！再見，常年奔流不停的小河！再見，爬滿多汁的紅番茄的籬笆牆！再見，陋居！再見，我們的老琴斯頻耐！

先有徹爾尼，後有李斯特

　　1820 年冬天，載著李斯特一家三口的馬車義無反顧地駛入曠野，枯燥單一的景色令李斯特昏昏欲睡。不知過了多久，窗外開始出現大片大片的葡萄園和富麗堂皇的城堡，不用說，準是快要到維也納了。維也納，這個被稱作「音樂之都」的城市，是當時的文化之都，不僅時常出現在亞當的夢境中，就連李斯特也心生嚮往。從走下馬車，靴子剛剛觸碰到維也納鋪滿鵝卵石的地面的那一瞬間開始，李斯特便被這美麗的城市迷住了 ── 五步一樓，十步一閣；羅馬式、哥德式、希臘式的宮殿教堂，只要能說出名兒的都能找得到；多瑙河從容地穿城而過，不遠處的阿爾卑斯山莊嚴秀麗，而四周的維也納森林則為這座已經工業化的城市帶來新鮮空氣；街道上男人們身穿流行的高肩束腰三件套，帶著一種優越感高談闊論，那都是李斯特從未聽過的話題，從拿破崙戰敗談到蒸汽機，雖聽得一知半解，卻饒有興味。

維也納

奧地利首都，是一座擁有 1800 多年歷史的古老城市。西元 881 年被命名為「維尼亞」，12 世紀成為手工業和商業中心，13 世紀末至 1918 年是哈布斯堡王朝的首都，以後是奧地利首都。許多音樂大師，如海頓、莫扎特、貝多芬、舒伯特、小約翰‧史特勞斯父子和布拉姆斯都曾在此

度過多年的音樂生涯。海頓的《皇帝四重奏》，莫扎特的
《費加洛的婚禮》，貝多芬的《命運交響曲》、《田園交響
曲》、《月光奏鳴曲》、《英雄交響曲》，舒伯特的《天
鵝之歌》、《冬之旅》，小約翰·史特勞斯的《藍色多瑙
河》、《維也納森林的故事》等著名樂曲均誕生於此。

　　亞當並無心思欣賞這明珠般的城市，畢竟在維也納多耽
誤一天，就需要支付一家人一天的費用。於是，他安頓好妻
兒後，便帶著李斯特四處打聽合適的老師。亞當打心眼裡認
為自己的兒子應當由頂級的老師教授，他先後找了許多極負
盛名的音樂家，包括師承莫扎特、在當時名氣甚至超過貝多
芬的胡梅爾，可是胡梅爾的學費實在超出了這家人的承擔能
力，亞當只好作罷。今日想來，不知是李斯特錯失了胡梅爾
這個老師，還是胡梅爾丟掉了李斯特這個好學生。

　　維也納的冬天並不那麼寒冷，一家人頭一次沒有在家中
度過聖誕節和新年。投宿的陰暗狹小的旅館怎能比得上自己
的小屋呢！兒子要師從何人仍舊是個未知數，這揪著亞當與
安娜的心，讓他們無法安睡。600 古爾登看似不少，可一家
三口在城市裡吃住，花銷就如流水般，體貼的安娜不得不在
日間找些活計維持生活。

　　終於熬過了這一冬，當森林裡漸漸傳出了鳥鳴聲，噴泉
裡的水又開始汩汩歌唱時，我們的神童又一次受到了幸運女
神的垂青。屢次被婉拒後，亞當找到了卡爾·徹爾尼。

編者不願意一提到這個名字，就一定要加一個「貝多芬的徒弟」之類的定語。卡爾尼是個獨立的、偉大的音樂教育家，不僅演奏技術高超、作品豐富，而且為人嚴謹、誨人不倦，在編者看來，他比許多名氣十足的音樂家更堪稱「偉大」。他 13 歲即為父親策爾·徹爾尼的鋼琴學生教琴，可由於性格內斂，不會以炫技的方式討好聽眾，他放棄了巡演這個絕佳的揚名機會（儘管貝多芬還為之寫過介紹信），轉而投入音樂教育與創作領域。他不僅繼承了貝多芬的非凡技藝，還吸收了克萊門蒂等人的新方法，一生勤奮多產，創作了幾百首樂曲。這些樂曲以練習曲為主，在音樂教育方面與大家熟悉的法國的夏爾·路易·哈農、僑居英國的約翰·巴普蒂斯特·克拉默同享盛譽。

當亞當懷著已經破滅一半的希望找到徹爾尼時，身邊那個瘦弱的男孩（儘管他已經長高不少了） 並未引起徹爾尼太多的關注，他婉言告訴亞當自己學生太多，已經不收新生了。小李斯特這下可按捺不住了，眼見父親為了自己的未來奔波，這次他一定要做些什麼。小李斯特四下看看，恰巧瞄到會客廳中的鋼琴，還沒等父親說出請求的話來，李斯特便大步朝鋼琴走去，擅自彈奏起來。他們的住所內沒有鋼琴這種貴重的樂器可以彈，李斯特正好可以一解「琴癮」。徹爾尼可不能容忍一個年輕人如此無禮，但細細聽來，怒氣便隨

著李斯特的演奏漸漸平息。流暢、迷人的樂曲從這孩子毫無章法的手指尖流淌出來，徹爾尼有些震驚 —— 難道是上帝要把這孩子培養成一位音樂家嗎？曲畢，徹爾尼讓李斯特做了視奏，亞當也來了自信，要求小李斯特即興演奏，這更加吊起了徹爾尼的胃口。

「難道他懂得和聲？」

「不，他只是喜歡用自己的方式演奏幻想曲。」

曲終，徹爾尼的目光變得深邃。父子倆起身準備告辭時，徹爾尼淡淡地說：「明天來上課。」

就這樣，李斯特正式成為徹爾尼的學生，徹爾尼對鋼琴演奏的見解與技巧對李斯特產生了不可磨滅的影響。徹爾尼應該明白，當時的李斯特如同一匹未經馴化的寶馬 —— 狂野、不服管教，而他又並非常人，用尋常方法只會磨滅了他天賜的才華，如何教好李斯特這個特別的弟子對他而言無疑是個挑戰。

徹爾尼對李斯特的影響：學術界對李斯特音樂風格的形成有許多討論，日本的門馬直衛等人認為李斯特在帕格尼尼的啟發下革新了鋼琴技巧，在白遼士的啟發下擴大了鋼琴的表現領域。權威著作《西方音樂史》的作者格勞特認為這種風格基於蕭邦，而筆者認為，以上兩種說法都是李斯特在建立自己的風格的基礎上完善演奏技巧時所借鑑的，而本節談

到的徹爾尼才是真正建立起李斯特鋼琴風格的人。雖然從表面上看來，李斯特的作品與帕格尼尼的的確相像（現在流傳的《鐘》原本就是帕格尼尼創作的），並且他們二人均被冠以「魔鬼」的稱號，但仔細觀察李斯特中、晚期那些較成熟的作品，裡面（尤其是高潮部分）大量使用的八度技術分明是徹爾尼風格的寫照。我們可以得出這樣的結論：徹爾尼的音樂風格對李斯特產生了不可磨滅的影響，甚至貫穿他整個創作生涯。在徹爾尼晚年，李斯特還把自己最重要的鋼琴新作集《超級練習曲》題獻給徹爾尼，以謝師恩。

　　在李斯特開始第一節課的前一晚，徹爾尼躺在床上久久無法入睡，上次出現這種久違的情緒，還是多年前拜貝多芬為師的前一天，害怕而充滿希冀。這些年來他收過不少才華橫溢的弟子，包括後來成名的提奧多・萊謝蒂茨基、特奧多爾・庫拉克或是斯特方・海勒，但沒有一人讓徹爾尼如此心動。徹爾尼自己說：「他是一個蒼白而瘦弱的孩子。他在琴凳上搖擺，像喝醉了酒似的，我甚至怕他會掉下來。他的演奏相當無節制，含糊而混亂，對指法幾乎毫無概念，只是把手指亂扔在琴鍵上。然而，我又為上帝賦予他的才能感到非常驚奇。我放在他面前的樂譜，他都是完全憑著自己的本能看譜視奏，但也總要添加他自己的想像……上帝在此造就了一位鋼琴家！在他父親的請求下，我給了他一個主題並讓他即興演奏，他也演奏得同樣出色。

　　儘管他全無和聲知識，但是，在他的演奏中卻常常放射出天才的火花……」當然，徹爾尼也並非浪得虛名，當晚他的腦海中就呈現出一個雛形，他要根據李斯特的特質對他進行雕琢，他要培養出一位獨一無二的鋼琴演奏家。

　　李斯特自然也沒怎麼睡覺，腦中把第二天見老師會發生的事、該說的話、該做的動作想像了一遍又一遍。第二天天還沒亮，李斯特便去叫醒同樣也是剛剛入睡的亞當，步行去了徹爾尼的住所門口，焦急地徘徊著。

　　第一天上課，師徒二人都頂著黑眼圈，可都興奮異常，毫無倦意。當時的李斯特，正如徹爾尼所言，背著一身「野套路」。拿讀者頗為熟悉的形象來比喻，就像剛從大漠到中原的郭靖，空有一身蠻力，而招式雜糅、不成套路。更要命的是，這孩子從前受到了過多的讚美，一點兒批評對他而言都是難以接受的。這意味著要想培養出這個天才，師徒二人都需要付出極大的努力才行。

　　徹爾尼曾對亞當說：「我願意教他，但是工作是繁重的：法蘭茲必須學會準確而又優美地彈琴，必須學會正確的指法。總之，他必須學會彈琴的技術，否則就不能成為一名演奏家！」

　　沒過幾分鐘，小李斯特心中便對這個不苟言笑、喋喋不休地糾正自己指法的老師產生了反抗情緒。原本那些基本的音階、琶音練習就夠乏味的了，更讓人叫屈的是每每彈得興

致盎然時，就有個帶著撲克臉的老師指出這樣那樣的錯誤，好像自己全身上下都是錯誤一樣。儘管這樣，李斯特還是十分珍惜這來之不易的機會。幾節無比糾結、苦惱的課程後，他開始靜下心反思自己演奏中的問題。徹爾尼屬於「速度學派」，要演奏出他創作的練習曲中那些極富個性色彩的八度、三度、輪指技術，精準規範的指法是不可或缺的。並且經過這短短幾堂課，敏感的李斯特明顯感覺到自己在演奏時輕鬆了不少，琴聲也比原來流暢多了。於是他下定決心去接受這嚴格的訓練，並且成為學生中最發奮刻苦的一位。

八度、三度、輪指技術

在音樂中，相鄰的音組中相同音名的兩個音，包括變化音級，稱為八度。包括了純八度如 C-c，D-d，減八度如 B1-bB，E1-bE 和增八度如 F-f，C-c。八度技術是一種高難度的鋼琴演奏技術，要求快速震動，需要演奏者付出極大的體力。

漸漸地，雖然他對老師要求的那些克萊門蒂、巴赫、貝多芬的作品已經練到厭煩，挨批評也已經是家常便飯，可看到自己的指法日益精確靈活，幾個手指的力量趨於一致，心中頓感欣慰。加之到了男孩長個子的年齡，他原本就碩大修長的雙手像五月的植物一樣擴張得更大更有力，讓他的進步快

得驚人，就連向來對學生嚴格要求的徹爾尼老師心中也暗暗
替他高興。

克萊門蒂

第一位創作真正鋼琴風格奏鳴曲的作曲家、鋼琴家和鋼琴
教師，開創了許多高難度技巧，被譽為「鋼琴之父」。

李斯特對老師也越來越有感情，因為害怕看到老師失望
的眼神，他更加刻苦地練習；而他也不是個老實安分的孩子，
在維也納這個充斥著各種音樂風格的城市裡，他快樂地吸取
各家所長，漸漸形成了自己的演奏風格。

李斯特離開家還不到一年光景，而這短短幾個月發生的
事似乎比整個童年發生的加起來都要豐富多彩。李斯特覺得
一切都新鮮有趣，亞當心中也萬分感慨。老師徹爾尼的事業
如日中天，門徒眾多的他一天的時間需要以分鐘來計算，
儘管小李斯特備受老師重視，然而分到的時間並不長。李斯
特的課餘時間幾乎被高強度的練習和瘋狂地閱讀相關書籍所
占據，反覆的唱譜練習、和聲、總譜閱讀，是每位音樂家成
長的必經之路，並且這個求知若渴的孩子還向·薩列里學習
作曲。就在這一年，李斯特成為音樂家的夢想向他招了招
手 —— 一個名叫安東·達別利的出版商召集音樂家們重新
為以前的華爾茲作品寫一些變曲，這一提議得到了當時許多

主流作曲家們的響應，其中有我們熟知的舒伯特、胡梅爾、卡爾克布雷納，還有老師徹爾尼，幼小的李斯特也參與了創作。在第二十四變曲的上方，工整地印刷著：法蘭茲・李斯特，匈牙利人，11 歲。看到自己的名字可以與世界級偉大作曲家同列，李斯特受到極大的鼓舞。

　　練習之外的時間，李斯特也喜歡到處走走，細細感受維也納的文化氛圍。一日傍晚，李斯特從老師的寓所出來，穿過小巷，走到燈火通明的街道上。為了節省一家人的開支，李斯特每日都要步行兩個小時去老師家中，一開始這兩個小時是那麼難熬，似乎怎麼走也到不了終點，可後來天氣漸暖，路也似乎縮短了，回想老師當天指點的地方，或者四下看看維也納發生的事，從報童口中聽些趣聞，都可以幫助他很快消磨掉走在路上的時間。這一天的路上，店鋪裡依舊亮著溫暖的光，櫥窗裡擺放著各式各樣光鮮誘人的商品；紳士們帶著他們新認識的女人從馬車上走下，高檔餐廳的服務生彬彬有禮地招攬著顧客。這景象對於李斯特而言是那麼平常，卻離自己的生活那麼遙遠，他多麼希望有朝一日自己也能穿著華貴的禮服，走在音樂廳的紅地毯上，受萬人矚目，像個貴族一樣。

　　劇院就坐落在李斯特每日必經的路上，常有音樂家來此演出。登臺者有些是已成名的大師，有些當時還毫無名氣。每當遇到開心事，父子二人便會穿上體面的衣服，到劇院過

把觀眾癮。過著清苦生活的李斯特父子自然沒有太多閒錢去支付昂貴的門票，於是常常看些剛剛出道不久的年輕人的演出，並且只買得起最後一排的票。有人說，最後一排才是評判一個演出者表現的最佳位置，美其名曰「上帝的寶座」。父子倆便在上帝的寶位上欣賞那個時代藝術的新鮮血液，他們有的才華橫溢，有的簡單生澀，有的故作深沉，有的感情濃重，各種各樣的風格都包含著多元的時代風格。

散場後，父子倆往往興奮地哼唱方才的樂曲，沒完沒了地談論演員們精湛的技藝，或者嘻嘻哈哈地嘲笑某個緊張得忘記帶譜子的年輕音樂家。這些音樂會大大地鼓舞了李斯特，他從此更加用功，並且因為有了目標，進步得更快。

從師不到一年，徹爾尼即讓李斯特在維也納這個音樂之都舉行了公演。這時，李斯特不再僅僅是個「天才」，從徹爾尼老師那裡習來的扎實的基礎與技巧讓他在操縱鍵盤上更加得心應手。那場音樂會在十二月寒冷的維也納掀起一陣熱潮，市民們被這孩子琴聲中那強烈的個人情感與桀驁不馴所感染——這正是那個時代觀眾們所推崇的浪漫主義情懷。

洗禮

　　面對如此巨大的成功，李斯特有些不安分了。每日上課那兩小時的路上，他總被紳士或者貴婦攔下，他們驚呼：

　　「上帝！這不是小莫扎特嘛！」並與他握手，輕吻他的臉頰，以至於他不得不提前半小時出發前往老師那裡 —— 要知道，徹爾尼老師是不允許遲到的。儘管在他心中升起極大的自我膨脹感，但老師的話還是要聽，練習還是要堅持。這就是李斯特，他分裂、鮮明的個性正悄無聲息地形成著 —— 時而熱情時而冷靜，時而狂野時而理智，追求名利渴望飄在雲端，做起事來卻認真踏實，永遠知道自己想要什麼。

　　一日，管家剛為李斯特打開寓所的大門，他還沒來得及抹掉臉上因各種親吻留下的胭脂印，老師已經安靜地坐在沙發上等著他了，旁邊的茶几、靠墊甚至是地面上都攤滿了樂譜，這凌亂不堪的陣勢令李斯特很是疑惑。

　　「來，看看這幾首。」老師抬頭看了看疑惑不解的李斯特，將手中的幾頁遞給他，其中包括貝多芬的 C 大調鋼琴協奏曲。

　　李斯特湊近了，接過老師遞來的樂譜，還沒細看，就已經感覺到了這譜子的難度 —— 從開始的幾個小節就出現大篇幅的琶音、八度，更別說高潮部分那些讓人眼花繚亂的大跳八度和弦、快速輪指了。別說是一個 12 歲的孩子，就連有

多年演奏經驗的鋼琴演奏家看到這樣的曲譜也不免倒吸一口涼氣。

李斯特把目光移向老師，眼裡一半為難，一半希冀，卻只換得徹爾尼老師一句：「把這些練好，不久後會有大用途。」

「可是老師，前兩天那首簡單的我還沒太……」

「我相信你能演奏好的。」老師不容置疑的語氣令李斯特很舒服，他最喜歡老師這樣底氣十足的說話方式，讓人懸著的心一下子踏實下來。兒時，父親的話語中總充滿不確定性，就像自己的生活，跟著機遇四處飄蕩。僅一年多光景，李斯特就已將徹爾尼當作像父親一般的人物，不僅是在鋼琴演奏方面，從為人處世到人生觀、價值觀，李斯特身上處處體現著徹爾尼對他的影響。這次老師提出如此「艱難」的要求，被李斯特看作是對自己莫大的鼓勵，他發誓，一定要把它們拿下，不負老師的期望。

那次見面後，李斯特開始不分晝夜地練習。可這些曲子實在太過困難，單單完全理解就花去了一整天。最初的幾天裡，李斯特甚至弄傷了修長的手指，他不得不找了個「捷徑」——將樂曲分成許多小節，一節一節地練，最後把它們連接起來，拼拼湊湊，最後整合。

李斯特為自己的小發明沾沾自喜，興奮地彈給老師聽，

卻遭到了斥責：「如果一個人被肢解為小塊，他還會有感情嗎！要知道，鋼琴演奏是沒有捷徑的。這首曲子是為一場貝多芬會參加的演奏會準備的，你要如何表現，自己看著辦！」

聽到老師這麼說，李斯特心裡剛剛升起的一點兒委屈立刻被狂喜所替代：「上帝啊，我沒聽錯吧？貝多芬？就是那個路德維希・范・貝多芬？他要聽我的演奏！天吶！」

「是的，貝多芬曾是我的老師，他教會我演奏鋼琴，我一直在做的事，就是把他教給我的東西傳下去。現在我把貝多芬的知識傳授給了你，自然要接受這些知識原來主人的檢閱。」徹爾尼意識到剛才的話有些過了頭，平靜地對李斯特說：「你並非一個剛接觸鋼琴的孩子，應該明白每一首曲子、每一架鋼琴，甚至是一個休止符、一根琴弦，都有他們各自的感情，這些感情交織成音樂中最打動人心的部分。

如果你耍小聰明將完整的曲子割裂成小段，就永遠無法打動觀眾。好好練習吧，別讓你的聰明變成了毒藥。」

李斯特重重地點了幾下頭。

「如果你無法將感情融入到曲子中去，就不要開這場演奏會了！」老師還是一貫的嚴厲，從來不包容李斯特的任何錯誤。幾日來，只要有一點兒不合老師心意，李斯特就會被要求重新來過，直到老師滿意為止。在演奏會開始前，他練習了一千多遍。

當維也納早晨的太陽給昏暗的旅店帶來一絲活著的氣息時，書桌上沾滿茶漬的日曆已經被李斯特撕掉一張，顯示著1820年4月12日（部分資料上說這次演奏會在4月1日舉辦）。演出的日子一天天逼近，李斯特開始焦躁，腦子裡開始幻想演出的景象：

> 伯爵家中豪華的客廳，每一個音都極其精準的老英國式擊弦鋼琴，老伯爵和他的朋友們，還有些不認識的文化人坐在臺下，專心地享受琴聲的摩挲。

第一排的正中間坐著位健壯的白髮老頭兒，身邊是徹爾尼老師還有他的祕書。這可比見徹爾尼老師那天刺激多了，以至於李斯特每天睡覺前就會撕下當天的日曆，巴望著時間過得再快些。

這一天，徹爾尼老師帶李斯特來到準備演出的客廳，師徒二人像為祖父準備生日派對一樣，在每一方面都做了最充分的準備，為貝多芬準備了一個大驚喜。

李斯特迫切地坐在了鋼琴前，隨意來了段當時流行的指法練習，聲音圓潤渾厚如交響樂般極富表現力，也只有格拉夫、史特頓希爾一類的鋼琴製造大師才能讓鋼琴的聲音如此完美。李斯特激動地將表演曲目演奏了一遍又一遍，末了，在得知徹爾尼老師還允許他演奏一段自己創作的協奏曲助興時，他激動得險些從凳子上翻下來。

剩下的時間恍恍惚惚地流過，這段記憶像蒸發了一般，再記起來，就已經是 4 月 13 日演出當晚了 ── 李斯特依舊坐在琴凳上，只不過換上了一套借來的禮服，頭髮被塗滿了油脂，映襯著小李斯特年輕飽滿的臉龐，燃燒著青春的力量。

臺下的情形與想像中的差別不大，貝多芬似乎比想像中更平易和藹些，而旁邊的徹爾尼老師卻一臉嚴肅，李斯特不得不故意避開老師的目光。就連每日為生計而忙得不可開交的亞當夫婦也換上最體面的服裝，笑吟吟地坐在角落裡為兒子打氣。

好吧，轉過身去，深吸一口氣，演奏開始。

雙手似乎已經與大腦分離 ── 雙手只是負責敲擊鍵盤的工具，大腦需要想方設法將情感融入到雙手製造出的聲音裡。李斯特拚命地把持著自己的思緒，一點兒其他念頭都不可以出現，將四溢的熱情一點點收集起來，投入到貝多芬的動力性風格中，加以充分攪拌，這熾熱外向的感情、朗誦一般的旋律就這樣呈現在聽眾面前。聽眾們停止了竊竊私語，情緒被李斯特的琴聲牢牢捆住，任由它牽動。貝多芬那蒼老渾濁的雙眸像被點亮了一般，充滿驚喜與感動。很快，最後一首 C 大調協奏曲也接近尾聲，此時的貝多芬按捺不住心中的激動，站起身來，嚇了徹爾尼一跳。當最後一個音符的

泛音消散，貝多芬健碩地大步走上臺，李斯特下意識地站起身，他還沒反應過來，額頭便接受了貝多芬結結實實的一吻：「繼續吧，你這天之驕子，你將帶給許多人快樂和喜悅，這實在是最好不過的了。」

鋼琴演奏者姿勢：在那個時代，鋼琴演奏者還是背對觀眾演奏的。後來，李斯特才像現代演奏會的模式一樣轉過身來面對觀眾演奏。筆者認為，當時李斯特僅 12 歲，鮮明的個性還未形成，故還應採用傳統的演奏形式。

李斯特有些受寵若驚，若不是看見臺下父母打著「謝謝」的口型，他連感謝的話都不會說了。之後的事情也變得恍恍惚惚，不那麼真切了──貝多芬慈愛地看著他，牽住他的手，向觀眾致謝，並與他一同走下臺去。

第二天，這個消息便不脛而走，登上了維也納各種大報小報的頭條，李斯特又一次成為維也納文藝人茶餘飯後的話題。人們開始誇耀自己在李斯特上學路上攔下他並吻過他的臉頰；徹爾尼老師的門庭比以前更加熱鬧了，前來求教的年輕人太多了，老管家不得不將自己高大威猛的侄子接來幫忙阻攔；就連亞當夫婦也進入了大眾的視線，因為頻繁有訪客打擾而被作坊老闆警告……這個大新聞的熱度持續了許久，許多同時代的音樂人紛紛投來羨慕的目光。

甚至在 7 年後的巴黎，李斯特在白遼士家中與之閒聊時

提及這一吻（他經常有意無意地如此炫耀），竟惹得白遼士啜泣起來：「我一直希望有個人握我的手，把同貝多芬握手的能量傳給我。我們應該繼承貝多芬傳給我們的東西，把它繼續發展下去。」

　　後來的事實證明，這一吻對李斯特的影響毫不亞於多年之後的巴黎競技，他對此十分珍視，把它看作自己邁入藝術殿堂的一次洗禮。在他長達半個多世紀的鋼琴教學生涯中，親吻額頭成了對學生的傳統獎勵。這淺淺的、富有深意的一吻還被他的弟子傳承了下去。一百多年後的 1929 年，李斯特的弟子艾米爾・馮・紹爾就以「貝多芬之吻」獎勵當年僅有 16 歲的安多爾・弗德斯，以表揚他在演奏《悲愴》奏鳴曲時出色的表現。這一吻也被福爾德斯看作是「一股強勁的力量，是黑暗屋子裡的蠟燭」。貝多芬並不知道，他當時不經意的一吻，竟成了兩百年來音樂史上的一段佳話，並且激勵著一代又一代的音樂家們。

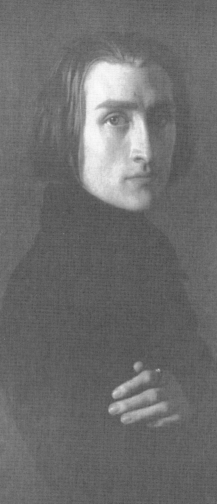

第 2 章　冷暖巴黎

風雨維艱

此時徹爾尼老師的心情怎一個「亂」字了得！自己學生的表現得到了老師貝多芬的肯定，這是再幸福不過的一件事了，說明自己的教導方式是正確的。可下一步呢？面對這樣一匹千里馬，自己的能力足以給李斯特良好的培養嗎？留下他繼續教授，還是讓他去尋找更優秀的老師，向來沉穩的徹爾尼有些拿不定主意了。

也在這個時候，父親亞當對李斯特的成功興奮不已，他覺得自己苦苦等待的時機終於來了。他想讓兒子實現自己年輕時最深切的願望——進入巴黎音樂學院就讀。那所傳說中的巴黎音樂學院，像一個遙不可及的地平線，從亞當年輕時起就不斷騷動他的心，以至於變成了一股執念，隨著年紀的增長，這執念不但沒有被磨滅，反而把根扎得更深了，令亞當不得安寧。

當晚，父子倆坐在昏暗的燭光前，默默無言地對視著。

李斯特怎麼也不願離開這個早已成為自己精神上的依賴的音樂大師。即使巴黎有更大的劇場，更好的音樂學院，更優秀的老師又如何，徹爾尼在他心中是不可替代的。況且徹爾尼是貝多芬的學生，再優秀的老師又能優秀到哪兒去！

可這畢竟是父親的希望，最終父子倆還是決定離開徹爾尼老師，投入巴黎這個美麗而又處處掩藏著危險的大森林的懷抱。

　　翌日，父子倆穿上正式的服裝，向徹爾尼老師表明去意。李斯特傷心得幾次掉下了眼淚，但他不願拭去，任由淚水模糊自己的視線，他不願看到老師的目光，不論傷心還是冷漠。他最後一次回頭，望瞭望熟悉的寓所，萬分不捨。老師跟著管家一同出來，快步追上李斯特，給了他一個大大的擁抱，依舊沉穩地在李斯特耳邊溫柔地說：「孩子，願上帝與你同在。」

　　「不要！我只要和您在一起就夠了！」李斯特在心中大喊，可惜他終究什麼話也沒有說出口。

　　就這麼匆匆忙忙地，李斯特被父親指引著離開了徹爾尼老師，他跟隨著父母，又開始了漂泊的日子。

　　在去往巴黎之前，父子倆先「衣錦還鄉」了一把。李斯特回到當時匈牙利首都布達佩斯舉辦了一場鋼琴獨奏會，不用說，自然取得了輝煌的成果。老鄉們祝福著這個樂壇新秀，得知不久後他們要舉家前往巴黎求學、闖蕩，紛紛慷慨解囊，為一家人募集到了路費。得到了首都人民熱切的祝福，李斯特漸漸從離開老師的傷感中走出來，變得信心十足、充滿鬥志。亞當看到兒子的臉上又恢復了往日的笑容，自然滿心歡喜，帶兒子回老家演奏的目的正在於此。

　　作為父親，亞當比誰都了解兒子無常的情緒，即使陷入再大的悲痛，一點兒成就也足以使他快樂起來。殊不知，這短暫的幸福感，只是暴風雨來臨前一時的太平。

經過好多天辛苦的旅程，一家人來到了當時的「洲際大都市」——巴黎。儘管有在維也納生活的經歷，李斯特還是被巴黎這座城市先進的工業化和濃厚的文化氣息震驚了。

雖說上世紀法國大革命的熱火還未完全消散，塞納河兩岸卻已是一派歌舞昇平的樣子。春日的微風夾著香水的味道，裝潢精緻的各色咖啡館吸引著客人的眼球，櫥窗裡琳瑯滿目的各類商品讓人忍不住摸一摸錢袋，女傭們三五成群地從麵包房走出，籃子裡長長的法國麵包就快要掉出來……協和廣場旁擁擠著各式各樣的商販，大多是些手工製作的小玩意兒，有趣的商家還把自己的「作品」賦予了時代氣息，售賣像「克洛蒙號」的螺旋槳之類的不倫不類的玩意兒；幾個學者模樣的人似乎在發表演說，引來民眾圍觀，依稀能聽見「民主、自由」的字眼，他們看到巡警便停止演講，消失在人群中；許多失落的藝人穿插於其中，身邊立著色彩濃重、線條誇張的畫，卻靠中規中矩地給行人畫像維持生計。

協和廣場

路易十五廣場被更名為協和廣場。巴黎聖母院被更名為「理性堂」，傑出的哥德式建築聖雅克教堂被夷平，旺多姆廣場的路易十四銅像、新橋的亨利四世銅像和巴黎其他各處的國王銅像被推翻。大革命結束後，拿破崙對巴黎進行了新的擴建工作，興建了巴黎凱旋門和羅浮宮的南北兩

翼，整修了塞納河兩岸，疏濬河道，並修建了大批古典主
義的宮殿、大廈、公寓。1859 年奧斯曼拆除了巴黎的外城
牆，建設環城路，在舊城區開闢出許多筆直的林蔭大道，
並建設了眾多新古典主義風格的廣場、公園、住宅區、醫
院、火車站、圖書館、學校，以及公共噴泉和街心雕塑，
還利用巴黎地下縱橫交錯的舊石礦建造了城市排水系統。
但是他也拆掉了許多珍貴的歷史遺產和文物，對巴黎舊城
的破壞一直存在歷史爭議。奧斯曼男爵在沒有提供暫時住
所的情況下拆除巴黎市區的所有貧民區，將貧民全趕到城
外，另外為避免革命再起，將許多運河地下化，讓軍方瞭
望塔無死角，使反抗人士無法躲在河堤開槍與政府軍對
抗。此後的巴黎歷經反法同盟占領、1830 年七月革命、
1848 年革命，到拿破崙三世時期，城市已經破敗不堪，自
中世紀沿革而成的市街風貌及古老狹隘的城市動線已不符
合 19 世紀西方對於一國之都的期待及需求。

　　李斯特幾乎著迷地想把這眼花繚亂的景象看個夠，心中
幻想著有一天自己可以坐在巴黎最高級的餐廳中，吃著名貴
的鵝肝和焗蝸牛（這兩道菜他也沒見過，只是聽徹爾尼老師
與訪客談話時提到過）。馬車穿過繁華的拉丁區、盧森堡區
時，當看到那些名不見經傳的「演奏家」們的音樂會告示，
李斯特嗤之以鼻 —— 這樣的普通人都可以在巴黎辦演奏會，
我一登臺就會讓他們瘋狂！

　　馬車繼續前行，寬闊的街道、華麗的教堂、風格各異的歌劇院、林林總總的商舖漸漸退出了視野。過一個轉角，便又是另一番光景 —— 昏暗的小巷，鐵青色的工廠的高牆，駭人的蒸汽機噴出刺鼻的機油味，幾個骯髒的工人穿著油膩膩的工裝褲，高聲講著粗俗的段子。李斯特一把拉起簾子，想把自己與這個地獄般的世界隔離，可這時馬車停了下來，車伕示意亞當，這便是他們的目的地。

　　亞當一家拖著沉重的行李爬上狹窄的樓梯，這間寒酸的公寓比威尼斯那間旅店還要陰冷，然而這才是現實中自己身處的世界。一扇哥德式的窄窗實在不能給屋子帶來什麼光線，屋裡永遠充斥著發霉的氣味。一個長著鷹鉤鼻的乾瘦的老女人慢慢走上來，她自稱是房東，向亞當要走了 120 法郎作為一個月的房錢，她還多要了些錢，因為得為這家人添置一架舊鋼琴。這架琴還是原來的木質琴架，聲音像久病不起的老人發出的，嘶啞而無力，但房東似乎很滿意，她說：「這樣最好，省得吵到我的其他房客！」當晚，李斯特練習徹爾尼老師譜寫的練習曲時，眼淚如決堤般流下……

　　第二日，亞當來不及找份工作，便迫不及待地帶著李斯特來到音樂的最高學府巴黎音樂學院，沒有任何人的引薦，父子倆直奔校長凱魯畢尼而去。

凱魯畢尼

（1760 —— 1842），義大利作曲家。出生於義大利，在法國度過其大部分創作生涯，以創作歌劇和基督宗教聖樂著名，曾任杜樂麗宮皇家劇院音樂總監、法國王室音樂總監，以及巴黎音樂學院院長。貝多芬認為凱魯畢尼是自己同輩當中最偉大的作曲家。其父為羽管鍵琴大師巴托洛梅奧·凱魯畢尼，凱魯畢尼自 6 歲起開始跟隨父親學習鋼琴，13 歲便創作了數首宗教作品，被譽為音樂神童。代表作有歌劇《得摩豐》、《艾莉莎》、《美狄亞》等。

一陣慣例的寒暄後，亞當用蹩腳的法語開始進入正題：「校長先生，對如此唐突的造訪我深表歉意。這是法蘭茲·李斯特，我的獨子，在鋼琴演奏上可謂天賦異稟。我知道這個時候我應該更加謙虛，可他實在太天才了……」

亞當將李斯特輝煌的演出經歷說了一遍，包括「貝多芬之吻」。凱魯畢尼校長開始只是饒有興味地聽著亞當添油加醋的講述，在說到「貝多芬之吻」時，他的一雙笑眼似乎亮了起來：「哦，原來得到貝多芬的祝福的就是這位年輕的紳士！」說著，脖子微微轉了個角度，上下將李斯特打量了一番，弄得他渾身不自在，只得擠出個羞澀的笑容。

得知校長已對兒子的光榮事蹟有所耳聞，亞當幾乎可以確信，自己年輕時的夢想將要在兒子身上實現了。可以往所向披靡的李斯特父子怎麼也沒想到，這個坐在巨大寫字桌前

親切和藹的男人在父子倆提到希望他讓李斯特入學時，一陣陣「官僚氣」從他的毛細孔裡散發出來：「哦，我的紳士！我十分欣賞這孩子的天分。說實在的，我做夢都想讓這樣優秀的孩子做我的學生！可是說實話，我也無能為力，因為巴黎音樂學院是不可以招收外籍學生的。你知道，規定就是規定，法律就是法律，是任何人無法修改的。」

這個消息對於父子倆無疑是個晴天霹靂，亞當的笑容僵在了臉上。之後便是各種苦苦的哀求，並且希望凱魯畢尼校長可以聽一聽李斯特的演奏，希望他極富感染力的琴聲可以打動校長，破格將他錄取，可校長連機會都沒有給這對可憐的父子。直到祕書叫來的保安站在了辦公室門口，父子倆才悻悻地離開了這夢想開始的地方。

遭到拒絕後，李斯特心中反倒有些釋然。方才在音樂學院中，那些為趕著上課在樓梯上行走的學生無非是普通人模樣，走廊裡泛起的琴聲也毫不吸引人。既然這裡不識貨，我們正好回維也納徹爾尼老師那裡去！

當然，這不過是李斯特孩子氣的想法。遭到拒絕後，他不得不私下找當時的音樂學院教授安東寧蕾哈、當時的歌劇院指揮帕埃爾學習。雖然這個組合聽起來像個雜牌軍，並且很不系統，加上價格昂貴得讓這一家子難以承受，但聰明的李斯特還是克服了種種困難，在鋼琴演奏與創作領域中摸索

出一條自己的路，甚至比那些自詡音樂學院科班出身的畢業生們更優秀。

因巴黎音樂學院的拒收，李斯特不得不私下找安東寧蕾哈、帕埃爾學習，漸漸積累起之後演奏、創作的資本。

那些狗屎官僚制度與那個不知變通的校長怎能澆滅亞當心中的執著！回到寓所後，妻子端上晚餐，興奮地告訴他今天自己找了個好工作，替個好人家做幫傭，比工廠裡輕鬆，而且收入可觀。亞當自然一句也聽不進去，望著跳動的燭火細細思忖著，一時計上心來：既然規定不允許，我就求助於媒體，讓輿論的力量幫助兒子取得就讀的資格！

音樂狂徒

得此妙計讓亞當有些坐不住了。他匆匆扒拉了幾口妻子做好的牛肉麵，便將一沓信紙移到餐桌上，就著唯一一支蠟燭的光亮，叼著羽毛筆給他所知道的各個爵爺、富商寫信，希望可以得到贊助，讓李斯特能在巴黎演出。李斯特不知父親在寫些什麼，趁父親不注意把他那份牛肉麵也吃掉了，心裡卻想著前一天在街上看到的法國麵包和可頌，不知那吃起來和老家的麵包有什麼區別，要不要也蘸些茄子醬……說來奇怪，近幾個月小李斯特的胃口變得出奇的好，身子像被人拉長了一般，每天都恨不得比前一天高出幾公分；臉上的稚

氣漸漸消退，挺拔俊朗的面孔一點點顯現，並且蓄起了長髮 —— 他已是個青春期少年了。

　　言歸正傳。第二天，這些信件被送到郵遞員手中，隨後幾天被陸陸續續呈遞到各貴族面前。又是一陣焦急的等待，亞當甚至無法安心找活幹，只要有機會，就會吱吱呀呀地翻動一下生鏽的信箱。李斯特卻過得異常平靜 —— 一改平時的活潑瘋狂，擺出一副聽天由命的模樣。這個正在步入青春期的少年每日除了足夠的鋼琴練習，便是穿上那件他鍾愛的，也是唯一的好衣服，穿過破舊的巷子行走在他心目中真正的巴黎街道上。在這裡他不會被攔住緊接著一通「亂唁」，得以靜靜地用視覺、聽覺和嗅覺全面地感受這個雲端的城市。他喜歡流連於各個咖啡館門前，聽客人們高談闊論，並漸漸了解了拿破崙三世正在將巴黎市行政邊界擴大，他還聽說了一個叫維克多・雨果的年輕作家，在寫作方面的才華與自己在音樂上一樣。他知道了怎樣行吻手禮更能討女士歡心，以及新出版的一本叫做《格林》的童話書裡講了許多血腥的故事；還有一個叫聖西門的人，雖然不知道他都做過什麼，不過他的空想社會主義一下子提起了李斯特的興趣，可能是那位咖啡客太過狂熱，將這烏托邦式的想法吹得天花亂墜，李斯特完全被他滔滔不絕的講述吸引住了：「現有政治體系的三個主要弊端，即專橫武斷、腐敗無能和玩弄權術。」「想想

看，如果法國失去三千名科學家、藝術家和手工業者這些點綴了法國社會的花朵，我們的國家將會多麼的無聊與不幸。沒有人為那些游手好閒的貴族們編制華貴的燕尾服，沒有娛樂，沒有知識，社會將陷入死寂，人民將化為殭屍！」「收入本就應當和他的才能與貢獻成正比！」

空想社會主義

又稱烏托邦社會主義，是產生於資本主義生產狀況和階級狀況尚未成熟時期的一種社會主義學說。現代社會主義思想的來源之一——19世紀初期的空想社會主義，是空想社會主義發展到頂峰的時期，其主要特點是：批判矛頭直接對準資本主義制度；理論上提出了經濟狀況是政治制度的基礎，私有制產生階級和階級剝削等觀點，並用這種觀點去分析歷史和現狀，從而預測到資本主義制度的剝削本質；在設計未來社會藍圖時以大工廠為原型，完全拋棄了平均主義和苦修苦煉的禁慾主義，使社會主義成為一種具有高度的物質文明和精神文明的社會。這個時期的空想社會主義者以聖西門、傅立葉和歐文為代表。

聖西門 (1760 —— 1825)

是法國思想家、世界著名的三大空想社會主義者之一。他出身貴族，承襲伯爵，但卻是一個封建制度的叛逆者。法國大革命初期，他放棄了爵位和稱號，熱烈地投身革命運動。革命後，他看到勞動大眾仍然受苦，轉而對資本主義採取了否定態度。聖西門激烈地抨擊資本主義社會是一個黑白顛倒的世界，決定把設計一種新的社會制度作為畢生的使命。當時他已年近 40 歲，仍然到工業大學和醫科大學去學習各種知識，還到英國、瑞士和德國等地進行考察。為了從事科學研究，他逐漸花掉了全部家產，生活十分艱苦，時常疾病纏身，妻子也離開了他，他甚至一度靠原來的傭人收留勉強度日。傭人死後，他貧困潦倒，直到晚年在一個門生的幫助下，才勉強擺脫困境。儘管環境如此惡劣，聖西門卻一直孜孜不倦，頑強地從事著他的理想社會的研究。

　　對於住在貧民區裡的李斯特而言，這些話句句說到了他心坎裡。那些貴族的兒子們即使再平庸，也可以很容易地進入巴黎音樂學院學習，而自己擁有如此高的天賦卻只能住在破爛公寓裡四處低三下四地找贊助，想想就令人火大。李斯特出神地在這裡待了許久，直到太陽西斜，塞納河上的涼風將他從幻想中拉回現實，他才不捨地回到那個陰暗潮溼的家中。

　　剛推開公寓的門，迎接他的不止是往常那誘人的洋蔥烤馬鈴薯味和媽媽的微笑 —— 亞當衝上來，不由分說地給了他一個熊抱，接著是一堆鬍子拉碴的吻。李斯特已經見怪不怪了，父親如此狂喜，多半是找到了願意出錢辦演奏會的貴族吧！正這樣想，亞當就嘰裡咕嚕地說出了差不多的話，李斯特心中「呵呵」一聲，又不忍壞了父親的興致，說道：「呀，真是太好了！」他繞過父親，脫下外套，奔著餐桌上略比平日裡豐盛的菜餚而去，今天的晚餐有媽媽特意做的可麗餅，而且只有李斯特的份。

　　這次的贊助依舊來自匈牙利老家，那位慷慨的貴族不僅出資，並且寫信把李斯特推薦給巴黎的社交名流，甚至關懷備至，為李斯特新定做了一套當下最流行的燕尾禮服。諸多繁冗複雜的事宜後，一場特別的「鋼琴獨奏會」將於 1824 年 3 月 8 日上演。之前，從未有鋼琴家敢開這樣的獨奏會，李斯特是第一個。這倒不是什麼自信、傲慢，只是亞當為了吸引巴黎市民，特別是音樂學院高高的院牆中那些人們所需要的噱頭罷了。

　　音樂廳裡的燈火亮了起來，裝飾華麗的舞臺中心橫放著一臺據說是埃拉爾親自製作的鋼琴，鍵盤並沒有像往常那樣朝向觀眾，而是側過去朝向舞臺左邊，譜架上卻空空如也。李斯特從容地大步走上舞臺，有意甩了一下飄逸的燕尾，博

得了臺下女士們痴情的低聲呼喊。他就坐前先優雅地朝大家鞠了個躬，又是一陣驚呼。將燕尾甩在身後，坐定 —— 就這樣給觀眾一個輪廓清晰的側面，演奏還未開始，臺下的女士就快被這個漂亮少年迷倒了。不只是女人，見過李斯特的威廉・馮・蘭茲也對這形貌昳麗的少年印象頗深：「無法言喻的迷人外觀，他的微笑好似陽光下閃閃發光的匕首。」

演奏開始，李斯特雙肩一聳，手臂高高抬起，猛地抬頭將飄逸的秀髮向後一甩，手臂再重重落下，原本只有一個大號木箱大小的鋼琴頓時發出了雷鳴般的響聲，帶給人的衝擊感毫不亞於一整支交響樂隊。接著，便是一連串魔鬼般的招牌高難度技巧，如同一匹恣意奔馳的駿馬。每到曲子轉折處，放肆的情緒又立即被收斂回指下，細膩如捻著絲線，引用一句後來孟德爾頌的評價：「我從未見過任何一個像他（李斯特）那樣連指尖都流出音樂感悟力的演奏者。」咦，譜架上怎麼依舊是空的？原來李斯特已經將譜子記在心中了，亞當在前期還將這一點特意宣傳了出去，又引起了一場小小的議論。

這樣的演奏特點，被後人概括為「炫技」二字。此二字不僅準確地表述了李斯特如此演奏的特點（可能還有目的），也表現了那個年代整個歐洲鋼琴界的演奏風格。李斯特從帕格尼尼那裡借鑑來的那種洋洋灑灑、聲隨我動的「肆

意演奏」風傳了出去，產生了巨大的影響力，連他自己都為之感到驚奇。一時間，像「琶音大師」、「八度大王」這樣不倫不類的名號被用以各種效仿者之秀。他們認為，只有這樣肆意妄為的演奏才能充分表達樂曲中蘊含的情感，才能激發出鋼琴這種萬能樂器中蘊含的強大能量。這是音樂家們深受當時浪漫主義思潮影響的表現之一。

連續幾個重音後，樂曲戛然而止。餘音迴蕩，觀眾的耳朵一時不中用了，隨著音樂廳安靜下來，李斯特耳邊響起一陣尖鳴。待回過神來，「嘩……」颶風海嘯般的掌聲響起，衝破了音樂廳金頂，席捲了整個巴黎。李斯特起身，拋出一個優雅淡定的笑容，從容下臺，頓時陷入狂熱追捧者的包圍中 —— 撕扯衣服、鈕扣、手帕，浪漫的巴黎民眾希望從這未來的寵兒身上獲得點紀念品，狼狽的李斯特最後在保安的幫助下才得以逃脫。

當晚，李斯特便成為巴黎的新星，還得了個「lepetit Liszt」的暱稱。這個暱稱出現在報紙頭條，出現在高腳葡萄酒杯中，出現在咖啡勺的攪拌聲裡，出現在巴黎音樂學院校長的辦公桌上，它甚至越過海峽，在遙遠的倫敦激起一場熱議。亞當滿足地看著這場自己製造的狂熱，再次找到凱魯畢尼校長，商量入學的事宜。沒想到凱魯畢尼校長的態度依舊堅決，這次除了不收外籍學生，又多了條理由 —— 李斯特正

在輿論的浪尖，收這樣一個學生會讓其他學生無法安心繼續他們的學業。之後亞當三番五次不懈的拜訪也都以同樣的結果告終。

李斯特本人對求學的失敗並沒有太大反應，還嘲笑亞當是個「天生的老頑固」。他繼續輾轉於各個老師的寓所學習不同的技巧。這些老師不僅在音樂上有很高的造詣，還大多精通其他形式的藝術，有的鍾情文學，有的喜愛繪畫，李斯特便利用課餘時間從老師那裡了解了各類知識，評論當時法國乃至整個歐洲發生的事——一切彷彿回到了維也納，在一個平靜的下午，小李斯特在練琴的間歇，聽徹爾尼老師講貝多芬的故事。儘管年少輕狂，但漸漸厭倦了浮華名利後的李斯特開始嚮往這樣如水般平淡而不乏生趣的生活。這樣的生活也是他創作好音樂的基礎。幾個溫暖的清晨在樹林間，幾個浪漫的午後在咖啡館中，幾個溫柔的夜在母親的目光裡，年僅 13 歲的少年寫下了人生第一部歌劇《桑丘先生》，這一了不起的事跡被後人譽為「世界第八大奇蹟」。

俗話說人怕出名，李斯特在一夜成名後立刻迎來了成名的煩惱。人們在厭倦了狂熱的追捧後，批評的聲音接踵而至。開始有人說李斯特背譜演出是傲慢、輕薄的炫耀，演奏時誇張的手法是矯揉造作，就連辛苦譜寫的《桑丘先生》也毀譽參半，甚至連海峽對岸的倫敦也興起了這樣的評論。這些批評的話語總是見縫插針地鑽進父子倆耳中，讓還未適應

名人生活的李斯特感到苦惱；亞當更加聽不得自己引以為豪的兒子這樣遭人誹謗。沒經細想，父子倆便登上了前往英倫島國的客船，他們要到海峽的對岸證明李斯特是貨真價實的鋼琴天才，是當時「最偉大的演奏家」。

幾場大大小小的演奏會在倫敦如期舉行，看來倫敦觀眾也是一樣，平常將一個正當紅的明星罵得體無完膚，一旦有機會與之共處一室、聽他的音樂會時卻熱情不減。幾場下來，李斯特橫掃倫敦大小劇院，每次演出都會有婦女為之暈倒，他的出場費高達 100 英鎊，之前從未有人拿過如此豐厚的酬勞。父子二人從狹小擁擠的客棧中搬出，住進酒店老闆提供的高級套房，李斯特還迫不及待地將一大部分現金匯給遠在巴黎焦急盼望他們回來的媽媽，囑咐她找個大房子，等父子倆回去就搬離那個背街破公寓。不過錢對於父子倆的意義遠沒有此次遠行造成的影響力那麼令人振奮，英國這個老牌工業國家崇尚腳踏實地，以努力換取成功，最瞧不起所謂的「神童」，而這次英國佬們不得不為李斯特華麗而獨特的演奏所折服，他甚至被邀請為喬治四世演出，在溫莎城堡出盡了風頭。

出名有時會更加助長人們的野心，在征服英國後，父子倆開始周遊歐洲。他們如同「大鬧天宮」一般，在歐洲大陸四處「興風作浪」，每到一處便激起一陣狂潮，迷倒一片婦女，後人謂之「李斯特狂熱」。

種子

　　李斯特在意氣風發四處巡演的同時，自己的美學思想也開始漸漸突顯。在這個人類發展最為迅速的 19 世紀，歐洲人在浮躁中深受浪漫主義思潮（有人稱之為「他律論」）的影響。「浪漫主義」這個詞最初是指用羅曼語寫的民間文學題材，有些像中國古代的《白蛇傳》、《梁山伯與祝英臺》之類的傳奇故事，裡面含有大量杜撰、幻想的成分，後來這個詞就帶有了天馬行空、不切實際的意味。黑格爾的美學「音樂是一種表情藝術」；將浪漫主義提升為一種音樂哲學觀念，而這種思潮源於藝術家們反對推崇理性、規範化的古典主義創作，認為那些條條框框壓抑了個人創作的自由。他們強調作品應該更多地表現主觀情感，透過大量運用誇張的手法、光怪陸離的情節和濃重的色彩描繪藝術家心中的世界。

　　李斯特除了被浪漫主義風氣所影響，在鋼琴演奏、作品表現上也流露出濃厚的羅曼蒂克味道，他還利用自己的盛名為這反對規範教條的思潮推波助瀾。

　　雖然屬於李斯特的風格直到他 40 歲左右才算真正形成，但從他最早期、最稚嫩的作品中已經可以感知一二。《桑丘先生》、《輝煌的快板》、g 小調諧謔曲都是他最早期的作品，它們音樂理念的雛形後來體現在《匈牙利狂想曲》中。《十二首練習曲》還繼續保持著徹爾尼老師明麗歡快的曲

風，而之後大幅的修改才真正奠定了屬於李斯特的基調。

其實早在 18 世紀末的許多藝術作品裡就已經開始顯現浪漫主義的萌芽，包括《少年維特》，特別值得一提的是貝多芬的晚期作品（如《第九交響曲》的慢板樂章，裡面插入應答句使音樂產生動力性變化）。李斯特作為貝多芬的傳人，從徹爾尼老師的第一堂課起就深受這種風格的影響；他本人的性格熱情而富有感情，在巴黎又結交了許多諸如喬治·桑、雨果、海涅等摯友，他作品中呈現出浪漫主義是自然而然的事。他與這些摯友大師們以心靈感悟當時的世界，最大限度地釋放內心的情感，這種狂熱的程度已經接近於酒神的「熾情主義」——「音樂是最純的感情火焰」。今天，當我們看到熟悉的鋼琴演奏家郎朗、李雲迪等在演奏李斯特的曲子時，仍能感受到那種來自兩百年前的熾熱的能量，並且在一曲之後，聽眾能簡單地哼唱出曲子的主旋律——這便是浪漫主義，作曲家、演奏家透過音樂將自己的內心掏給觀眾，並印刻在他們心裡。

> 喬治·桑
> 法國浪漫主義女作家，是巴爾扎克時代最具風情、最另類的小說家。她憑藉發表的第一部長篇小說《印第安娜》而一舉成名。雨果曾評價：「她在我們這個時代具有獨一無二的地位。特別是，其他偉人都是男子，唯獨她是女性。」

　　她原名阿芒蒂娜 - 露西爾 - 奧蘿爾・迪潘，1804 年 7 月 1 日生於巴黎一個貴族家庭，在法國諾昂鄉村長大。一生寫了 244 部作品，100 卷以上的文藝作品、20 卷的回憶錄《我的一生》以及大量書簡和政論文章。代表作有《印第安娜》、《萊莉亞》、《木工小史》、《康蘇愛蘿》、《安吉堡木工》等，曾與音樂家蕭邦一起共度十餘年。

　　然而此時，李斯特不過 15 歲。15 歲孩子那脆弱而不穩定的神經如何背負得起如此的盛名！那些習以為常的掌聲、唾手可得的讚譽已經不能激起他心中的喜悅 —— 一切變得那樣乏味，名利如同咖啡，喝多了提神的效果便會大不如前。原本年少輕狂的孩子漸漸變得少言寡語，有時甚至自我封閉，原來他最喜歡誇誇其談，而現在他只享受一個人深沉地坐在寫字桌前與日記談心，或者靠在沙發上看一本書（大多是宗教方面的）。或許在這個少年的心目中，宗教是個平靜的港灣，能讓他的心在經過一番大風浪後得以停靠。他的日記中出現了如「浪費時間是世界上最大的罪惡。生命何其短暫，每一刻都如此珍貴」，「沒什麼事是不可能的。我們並不缺乏使其成功的工具，只是不知道如何使用而已」這樣的字句。（西方的戒律聽起來積極向上，如同一本講成功勵志的書，很難理解人們是怎麼從這些激進的戒律中謀求到清心寡慾的狀態的。）每當父親興沖沖地回到住處，告訴兒子他

又接到某某公爵的演出邀請時，總是換來李斯特不經意的一哼，接著是一句冷冷的「不去」。

看著兒子性格發生這樣大的變化，並且一天天從大眾視野中淡出，生活得像個清教徒，身體也不似從前那麼好，亞當心中很是不安。他雖然頑固地希望兒子能夠實現自己年輕時的夢想，可是作為一個慈父，最希望看到的還是兒子能夠健康快樂地生活。知子莫若父，亞當可以看到李斯特內心的狂熱其實並未消失，只是在厭倦了名利後被層層包裹上寧靜的外殼。亞當害怕起來，這寧靜的包裝外表看似平和，可長期這麼纏繞在身，會令人窒息的。

一日，父子二人一言不發地行走在去理髮店的路上，李斯特繼續他的「思考」，亞當覺得有些尷尬，隨手買了份報紙。在頭版頭條下，便是一則關於兒子的新聞——「歌劇《桑丘先生》在巴黎演出獲得巨大成功，願上帝與我們的天才同在。」

這歌劇對兒子來說非同一般，或許這個振奮人心的消息能夠打破外面的硬殼，喚起兒子內心掩藏著的熱情？「甜心，快看這裡，你寫的第一部歌劇演出極其成功，消息都傳到英國來了！來，瞅一眼！」

「是麼？那就好。」李斯特瞥了一眼父親遞過來的報紙，看到標題上那句「願上帝與我們的天才同在」，俊朗的嘴角

輕輕一揚 —— 可不，上帝整日與我們的天才同在。

「我的孩子，這是多麼令人振奮的消息呀，你這是怎麼了？小時候那樣活潑討人喜愛，如今卻一副死氣沉沉的修士模樣，讓身為父親的我看了心痛。」

「您不了解我，親愛的爸爸。我從小就相信，天堂是不證自明的，而上帝的博愛是最真實不過的了。您不用多說什麼，我注定要過修行式的生活，這個是在兒時就已經注定了的。」

亞當被震驚得啞口無言。那次談話以後，李斯特與亞當的交流更是少得可憐。之後的幾次演出兒子光彩依舊，甚至吸引了大師孟德爾頌的老師莫謝萊斯（雖然他當時還沒什麼名氣）的注意。在幾英呎的舞臺之上，依舊能看到以前那個光芒四射、喜歡炫技的兒子，可這讓亞當感到無比心酸，他彷彿感受到兒子內心裡外顯與內斂兩個極端激烈地扭打、撕扯，折磨著這個年輕人。

不能讓兒子再這樣孤僻下去了！亞當作為一個過來人必須採取行動。1827 年，在李斯特第三次倫敦巡演大獲成功後，大概是又受了掌聲的刺激，他獻身宗教的念頭越來越重，身體狀況也越來越差 —— 原本底子就不好，成名後好容易有了些起色，而現在卻面色蒼白，下巴不再像往常一樣飽滿有形，變得尖峭，兩顴突起，連眼窩都有些下陷，配上泛著青色的眼袋，一副活死人模樣。然而身體上的諸多不適並

沒有引起他的警覺，反而使他更加乖戾，他甚至央求亞當：
「父親，您的兒子法蘭茲如今決心在上帝面前贖罪，請您准
許他去過聖徒的生活，或者像殉教者般死去。」

　　亞當此次並沒有震驚。經過這幾個月，他漸漸摸透了兒
子的病根在哪，於是他以一個父親的口吻，冷靜地回答：「愛
一件事情，未必要受它的召喚。我們可以充分領會到，你真
正的使命是音樂，而並非宗教。竭盡所能地敬愛上帝，做個
真心善良的人子，你就會在藝術上登峰造極，造物主讓你命
中如此。」

　　聽了這番語重心長的話，包裹著李斯特內心的硬殼開始
融化。他開始允許父親悄悄找來私人醫生，並且嘗試與醫生
交談，暴露自己的問題。那個年代，心理學還沒有開始發
展，醫生也只是根據李斯特糟糕的身體狀況給了他些藥物，
並且建議他換個不同的環境生活。亞當聽了這話如獲至寶，
決心要讓兒子遠離這個讓他感到浮躁不安的世界。

　　沒過幾天，李斯特的演出訊息就在各大劇院中消失，人
們紛紛議論究竟是什麼大事降臨到了這個明星身上，殊不知
父子倆已經連夜坐著馬車來到法國北部的海濱城市布洛涅隱
居起來。

　　在靜謐的布洛涅，每日早晨森林中的鳥鳴將李斯特從睡
夢中叫醒，牧羊人的笛聲和父親精心烹製的早餐的香氣一同

飄入房間。迎著晨光，在海灘上漫步，讓無垠的大海、滔滔的浪花蕩滌心中的壓抑，傍晚美麗的鄰家女孩唱著優美動人的民歌，一切都與原來那紛繁冗雜的世界不同，那樣輕鬆自然。如此醉人的生活讓李斯特很快恢復了元氣，性格一天天開朗了起來，這讓亞當感到無限欣慰。

可有時命運就是喜歡帶著一副可愛的面具來欺騙善良的人們。就在李斯特剛剛走出憂鬱的情緒，還未來得及把這將近一年心中積攢的苦水一一倒給亞當聽時，他的父親亞當竟染上了傷寒。李斯特看著終日為自己操勞的老父每日高燒不退，什麼都吃不下，後悔與自責幾乎要將他吞沒。

他拿出所有的積蓄，專程從巴黎請來最好的醫生替父親診治，無奈父親患病已久，病菌已經擴散到了全身，當時再好的醫生也回天乏術了。最後的幾天裡，李斯特一直陪在父親床旁，從未離開。

父親在留下了一段意味深長的遺言後離開了人間，這段話被李斯特畢恭畢敬地記錄了下來，並寫下了他當時的看法：「父親說我心地善良，也不乏聰明才智，但他怕女人會擾亂我的生活，支配我一生。這個預言很奇怪，因為我當時才 16 歲，對女人毫無概念。我甚至要求告解神父為我解釋十誡中的第六誡和第九誡，因為我害怕自己已經觸犯戒律而毫無自知。」

　　亞當為什麼會作出這樣的預言？他是從兒子與女人接觸時的神態中看出了端倪，還是根據自己年輕時的經驗作出的猜測？我們無從得知。但後來李斯特與女人之間的恩怨糾葛充分印證了亞當的預言。

　　雖說因為布洛涅的快樂生活，還有失去父親的打擊讓李斯特暫時將投身宗教的事擱置，但不得不承認這段經歷為以後他投身宗教埋下了一顆種子。

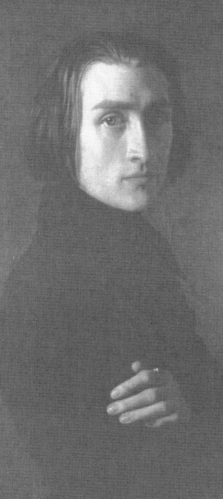

第3章　桃色之劫

紅酒味的牡丹亭

　　父親的去世對李斯特而言是個巨大的打擊。當他回到巴黎，見到從老家趕來的母親，二人抱頭痛哭，在這個世界上，只剩下母子二人相依為命。許多原來可以與父親吐露的心事，現在只能寫在日記中或乾脆爛在心裡；許多重要的事情在決定之前也沒了一個提供意見的長輩；許多錯事許多彎路也都沒有了父親的及時糾正，這些都讓李斯特感到空虛與不安。除此之外，剛剛走出憂鬱的他開始思考今後的藝術道路該怎麼孤獨地走下去，這個問題更加使他心煩意亂。他在日記中寫道：「當死亡搶走了父親，我又開始認真思考藝術可能是什麼，藝術家必須如何時，我就覺得自己被種種不可能性壓得喘不過氣來……我對藝術的反感油然而生：藝術也不過是一項賺錢的手藝，提供上流社會某種形式的娛樂罷了。

　　我一點兒也不願意當個受人豢養的音樂家，像個魔術師或是訓練有素的狗一樣受到保護和得到薪水。」

　　在難過時，過多的思緒容易讓人走入極端，陷進情緒的深淵中。當時巴黎民眾甚至認為李斯特已經過世，在報紙上貼出了訃告。比利時樂評家費迪思在《音樂評論》上發表的第一篇評論就表達了對李斯特當時消沉的生活的嘆惋，並且如長輩般善意地提出了建議：「天賦高超的李斯特先生竟然把音樂變成雜耍、魔術一類的題材，委實可惜。

他不該這樣評價這門獨具魅力的藝術……你還年輕,有足夠的時間轉變你的志趣;退一步說,作為年輕的鋼琴家,你應該勇敢地拋棄光輝燦爛的虛浮,追求真正的進步,你將嘗到收割的滋味。」

之前演出攢下的巨額報酬在為父親看病時已花費殆盡,巴黎昂貴的生活成本使這些錢很快就燒完了,母子倆陷入貧窮的窘境。不過正是這貧窮給了李斯特壓力,迫使這個丟了魂的年輕人活了過來,他後來回憶說:「貧窮是人與罪惡之間的仲介,把我從孤獨和冥想中揪了出來,把我帶到眾人面前。不僅我自己,還有我母親都要靠這些人生活下去。」

藝術與金錢如同烹調時的糖和鹽,有人就是不能允許它們同時出現在一道菜裡。李斯特憑藉當時的名氣,想要躋身上流社會,成為新貴簡直順理成章,而過好日子、享受貴族的待遇也是李斯特一直以來嚮往的。可當每每身處貴族們豪華的宴會,觥籌交錯間,他的內心就像是被掏空一般:看著那些裝腔作勢的高肩禮服,舞池中爵爺、貴婦不斷交換著舞伴,說著冠冕的話來掩飾他們那淫亂不堪的內心,李斯特就覺得噁心。他常常演奏胡梅爾的 b 小調協奏曲,希望能為這浮華的宴會吹來一絲清新的空氣,可他的演奏總淹沒在貴族們的交談聲裡。他發誓,這絕不是他想要的生活。

無奈的是,所謂「想要的生活」,到頭來也是「生活」,是生活就需要金錢的支持。不得已,他只好開始以教授鋼琴

維生。李斯特想要謀求到一個鋼琴教師的工作簡直不費吹灰之力。沒過多久，他便開始輾轉於各個貴族的住所之間，和他的祖父一樣，成為了一名年輕的家庭教師。他開始教琴這一消息也漸漸出現在貴族們閒聊的話題中，信箱中常常塞滿了富人們的邀請。

　　一個平常的日子裡，李斯特經過一天的工作回到家，心中還存著對下午那個怎麼也教不會基本指法的胖女人的怨氣，瞅一眼信箱，又是亂七八糟的一沓，最外的一封像是受了很大的罪才被塞進去四分之一，其餘的部分直挺挺地留在信箱口外。這封信本沒什麼稀奇，特製的羊皮紙，鮮紅的火漆，圈圈套圈圈的簽名，一派「施捨你份家庭教師的工作」的模樣。往常這樣的信件李斯特都懶得取出信箱，只是這一封留在信箱外讓人看了心裡彆扭，於是不經意間把它拔了出來，拿在手中擺弄，權當晚餐前的消遣。

　　打開信封，一股松木的氣息撲面而來，與往常那些刻意、甜膩或故作姿態的香水味不同，這熟悉而又自然的味道一下子將李斯特的思緒拉回了兒時陋居對岸的樹林，讓他沉醉在其中無法自拔。柔軟的羊皮紙上明顯看出有兩個人的字跡，大部分是個中規中矩的男人，可在信的背面，出現了幾行清麗娟秀的字跡，像是完成後偷偷加上去的 ——「我願意陪您度過一段安寧的生活」，署名卡洛琳。

　　這幾行字更加提起了李斯特的興趣，沒幾分鐘他就在那堆無聊的男人字跡中挑出了地點、會面時間、酬勞面談幾個訊息，這才知道這封信來自法國內閣貿易及製造部長德·聖克里克伯爵，他在為自己的女兒尋找一位鋼琴家庭教師。

　　出於強烈的好奇，還有寫下那行字的女人磁鐵般的吸引力，李斯特第二日便向那個胖女人告了病假，前往聖克里克伯爵的府邸。

　　穿過傳統的花園，繞過噴泉，在管家的指引下李斯特見到了伯爵。見了面，才想起兩人之前在某次舞會上有過一面之緣，可有一面之緣的人太多，誰能一個個記得住呢！

　　原來伯爵正在為他的女兒尋找一位鋼琴教師，因為之前被李斯特絢麗的技巧所打動，因此寫了那封信差人送去。很快，教課和酬勞的事就基本談攏了，可在確定前，李斯特話鋒一轉，道：「伯爵先生，我有個冒昧的請求。」

　　「請講，酬勞的事不是問題。」

　　「酬勞是次要的，我的請求是能不能允許我在決定授課前先見見我的學生，以確定我能不能勝任這份工作。」

　　這個禮貌的請求被爽快地答應了，沒過多久，一個年輕的女孩出現在管家身後。

　　「哦，我最最親愛的卡洛琳！」伯爵眼中閃動著寵溺的光，「快來見見我為你請來的音樂老師法蘭茲·李斯特先生！」

　　果不其然，她就是寫下那行字的卡洛琳。雲霧般柔美而富有光澤的褐色長髮，一雙帶有貴族憂鬱氣質的紫色眼睛，修長的身材使平常無奇的服飾散發出自然的魅力。李斯特有些被這個女孩迷住了。這年，她 17 歲。

　　於是教學的工作就這樣愉快地敲定了，並且李斯特臨時決定在當天下午就開始卡洛琳的第一堂課，這著實給伯爵與卡洛琳本人帶來了驚喜。

　　第一堂課很快就過去了，卡洛琳是個聰明而又富有求知欲的女孩，很快便掌握了李斯特教授她的基本指法。一堂課下來，最簡單的單音曲子已經能彈個大概，這讓旁聽的伯爵歡喜不已，認為李斯特是個永遠能給他帶來驚喜的人。

　　在李斯特心中，這堂課彷彿在夢裡一般。從伯爵府回家的路上，走路時向來旁若無人的他開始與每一個陌生人打招呼，遇到小狗都要停下來逗一逗。路過一家服裝店時他還特地為整日操勞的母親買了一枚知更鳥胸針。對了，回到家他還不忘寫了封信委婉地告訴那個胖女人的丈夫，說自己因為身體不好無法承擔過重的教學工作，只好辭去這份工作。

　　第二日，伯爵先生因為政事繁忙無法旁聽，偌大的琴房中便只剩卡洛琳與李斯特兩人。兩人先是複習了前一天練習的基本指法，卡洛琳似乎很用心地練習過，比昨日熟練得多。很快，他們便開始了雙手配合的教學。每當卡洛琳的手

指位置不正確時，李斯特便用戒尺輕輕撥動她纖細瑩潤的手指，這時卡洛琳會抬頭，帶著委屈與歉意的目光看向他，惹得同樣年輕氣盛的李斯特心中一陣抓撓。幾輪下來，卡洛琳柔弱的手指有些乏了，便差管家端上下午茶，兩人聊聊天，當作課間休息。

卡洛琳優雅地端著茶杯，一縷蒸氣飄出，是那麼的唯美。李斯特心神不寧地在書架旁踱步，搜腸刮肚地想如何開始這場對話。對了，不如談談讀書。

李斯特先從書架上一本《神曲》說起，他發現這位年輕小姐竟將好幾面牆上的書幾乎讀了個遍，尤其喜歡但丁的作品，並且對其中涉及的文學與哲學有獨到的見解。這下可容易多了，兩人自然而然地開始從書籍聊到哲學思想，從上古的賢者聊到當代的名人，卡洛琳似乎也對李斯特這個彬彬有禮、風情萬千的鋼琴教師著了迷，就連聽到他介紹「烏托邦」時也開始覺得有道理，儘管從前她對這個不著邊際的空想嗤之以鼻。

兩人都不願終止這樣的談話，以至當晚的課程被延長了一刻鐘的時間。雖然伯爵還未歸來，但家教嚴格的卡洛琳不敢造次。直到女傭過來提醒卡洛琳時間時，李斯特才戀戀不捨地終止了課程，在門外與相送的卡洛琳小姐告別，帶著幸福的憂傷回到家中。母親敏銳地感覺出兒子現在的狀況，便

用父親臨終前的話提醒他別樂極生悲，可李斯特哪裡聽得進去！熱情所至，他當晚還特地為卡洛琳小姐創作了一首協奏曲，這可把鄰居們吵得夠嗆。

每日午後，成了兩人最快樂的時光。在愛情力量的催化下，卡洛琳進步神速。李斯特也不再用戒尺，而是直接將自己一倍於常人的大手架在卡洛琳玉石般的小手上，四隻手在鍵盤上，伴著它們奏出的樂曲，舞動成一支優美的華爾茲。兩顆心旁若無人地纏綿著，雖然誰都沒有表明心意，但默契如此，根本不需道出。某一日李斯特還帶來一枚戒指，上面有特地找人刻下的「在期待中如願以償」的字樣。課堂時間（應該是課間休息）也越來越長，直達深夜。

窮書生戀上貴族小姐，這樣的故事從古至今，從東方到西方一直上演著，而他們的結局往往是悲劇，李斯特與卡洛琳也不例外。聖克里克伯爵雖然繁忙，但對女兒關心備至的他如何能覺察不到卡洛琳近來的變化！透過質問管家還有卡洛琳的侍女，伯爵證實了他們倆的確有曖昧之情，頓時火冒三丈。即便你是出了名的鋼琴演奏家，也只不過是個出身農家的窮小子，如何配得上貴族家的女兒！聖克里克伯爵決定給這個不知天高地厚的年輕人一點顏色看看。

這一天，李斯特的鋼琴課又拖到深夜，聖克里克伯爵剛從議院歸來，聽到琴房中飄出的陣陣琴聲與笑聲，頓時怒不

可遏，還沒來得及換下衣服就一臉鐵青地走了過去。

正當一對愛意綿綿的人陶醉在鋼琴給他們帶來的喜悅中時，琴房的門「砰」地打開，兩人一驚，頓時從琴凳上站起。只見聖克里克伯爵擺出一副嚇人的模樣，用最陰沉的語氣說：「法蘭茲·李斯特先生，請你跟我來一下。卡洛琳，你留在這裡。瑪莎，你去陪著小姐，夜裡到處走動不安全。」

此時李斯特心中忐忑不已。雖說身處那個時代的人都明白，他們出身的差距成為兩人感情永遠無法踰越的阻礙，發現後被拆散是遲早的事，但年輕的藝術家還是抱有一線希望，期盼愛情的力量能夠融化這位政客那顆古板的心，畢竟他是個慈父。

聖克里克伯爵走在前面，進入那布置莊嚴的書房 —— 這裡正是他寫下那封邀請信的地方 —— 熟悉的松木味撲面而來，桌上盛火漆的銀盒子閃著諷刺的光。

「李斯特先生！」伯爵未等坐定，便開了腔，令李斯特心中一緊，「我非常感謝你這麼多天來對小女的悉心教導，她的進步如此飛速讓我倍感欣慰。」

「我的榮幸，先生。」

「但是現在一個小問題擺在眼前，我的寶貝女兒還太過年輕，考慮到她馬上要到談婚論嫁的年齡，我必須讓她表現得出色，體現出我聖克里克家的教養，因此我認為是時候注

意她接觸到的人，不要讓她沾染現在社會上某些不良風氣才好。但是介於你來自荒蕪的曠野，兒時恐怕沒有受到過貴族的教育，又頻頻出入於社交場合，難免沾染些這個時代不堪的風氣。多番考慮，我只能抱歉地告訴你，你從現在起被辭退了。」說完，他從下陷的靠背椅上站起，傲慢地走出門去。

「對了，這幾個月卡洛琳要被送到修道院去好好清修一番，因為我已為她定下一門親事，李斯特先生就不用為你的學生費心思了。」伯爵在門口添了一句，然後頭也不回地消失在走廊盡頭。

李斯特的心在不到十分鐘內便經歷了快樂和痛苦兩個極端，巨大的反差令他無法承受，加上聖克里克伯爵傲慢的態度，他又氣又惱，不顧一切地在空無一人的書房裡咆哮：「貴族！貴族有什麼了不起！不過些坐在祖先功勞簿上的行屍走肉！」

可這只是徒勞的發洩，聲音很快消失了，也只有牆上的畫還有陳設的甲冑聽到了他絕望的呼喊。雖說寵愛女兒，聖克里克伯爵畢竟是個狠心的人，第二日，卡洛琳便真的被送到一所修道院，並且他沒有將修道院的名字透露給任何一個人。數月之後，可憐的卡洛琳被嫁給了「門當戶對」的外省貴族達立戈伯爵，從此無人問津，沒人知道她婚後是不是幸福，有沒有在孤獨的時候想起和李斯特度過的短暫而快樂的時光。

與命運一搏

　　兩個年輕人純真的感情終於粉碎在等級制度的權杖之下，李斯特心中快樂的泡沫砰地破碎了，剛剛開朗點的他又一次陷入消沉與孤獨之中。更可怕的是，這次沒有了亞當的悉心照料與開導，李斯特的心理狀態更加極端了，這樣的消沉綿延不絕，只有對所謂「貴族」憤恨的力量支撐著他繼續存活並且一直活躍在大眾視野中。他開始扮演一個鬥士，為藝術家的權益、地位而戰。他提出著名的「行為像貴族，比生為貴族更為重要」的言論，一度被後人奉為警句。那個時候，「階級」、「貴族」、「地位」成了李斯特的敏感詞，誰質疑他的觀點，或只是在他面前提及這些詞彙，都能激起李斯特粗暴誇張的反應 —— 他像個受傷的猛獸，只能以歇斯底里的咆哮和擺出強者的姿態來掩護自己內心的傷口。然而這個傷口，似乎從未癒合過。

　　這種對舊法則的憤怒不僅出現在李斯特一人身上。

　　1827 年前後的巴黎社會充斥著對舊時代的不滿和對嶄新時代的嚮往，呈現出一種山雨欲來風滿樓的架勢，幾十年前就開始流行的聖西門主義也在咖啡館、麵包店、工廠的流水線上迅速傳播開來，形成一股強大的力量衝擊著舊社會。

　　同樣生活在那個時代，並且與李斯特交情甚深的維克多·雨果說，那個時代「既無法則，也無規範可循，只有對自然

的愛好瀰漫在藝術中」。

　　有了整個社會蓄勢待發的革命熱情，加之藝術領域這一戰壕內還有與他並肩的戰友，李斯特再也沒有消沉黯淡，當年貝多芬在他額頭上印下一吻的地方開始微微發燙，沒錯，自己也要像貝多芬一樣與命運搏鬥一番！

　　1830 年 7 月 25 日，當查理十世頒布勒令限制新聞出版自由、解散新選出的議會時，巴黎人民積攢已久的憤怒終於爆發了。7 月 27 日，幾千名工人走上街頭與警方抗爭；28 日黎明，大批大批的工人、學生、民主人士從社會各個角落湧出，奪取武器，攻占了市政廳，歷史上赫赫有名並且影響力波及整個歐洲的巴黎七月革命終於爆發了。這場革命幾乎沒有受到什麼鎮壓，專政的查理十世跟著他的波旁王朝一同被踢下了寶座，當時先進的君主立憲制建立了起來，奧爾良公爵路易 - 菲利普一世繼位，革命的三色旗成為法國國旗，一直沿用至今。

　　在李斯特眼中，這場革命是必定會受到後人認同的壯舉。革命帶給人們的亢奮情緒經久未衰，聖西門空想社會主義還在流行，文藝界也醞釀著一場騷動 —— 浪漫主義運動正以巴黎為中心，在雨果、繆塞、喬治‧桑、巴爾扎克、海涅等大師的推崇下愈演愈烈，很快便橫掃歐洲。浪漫主義思潮在前文已經有所介紹，以德‧拉美內神父的一句話概括當時人

們對藝術的見解再好不過：「神職人員或政府官員，借其思想、音樂、繪畫、雕刻的喜悅與深度喚醒靈魂，並在心中產生對美與善的永恆迴響。」對藝術這樣的見解像極了我國魏晉時期「人的自覺，文的自覺」的架勢，每個藝術家都在不停地質問自己一個「我」字。在這樣的時代背景下，這種哲學思想不斷抓撓著李斯特的交感神經，刺激著他不斷將之轉化成為音樂作品。他的視野變得空前開闊，想想之前因為名利、情感而陷入沉淪，他覺得可笑之極 —— 那時的他像個井底之蛙，不知道除了一方井水之外還有更廣闊的天地。久違的求知慾又被點燃，他開始廣泛涉獵各種書籍，像剛到維也納時似的，還給自己制定了嚴苛到近乎自虐的讀書計劃 —— 這個李斯特真的只會走極端：「我的心智和手指都像迷失了靈魂一樣忙碌，荷馬、《聖經》、洛克、拜倫、雨果、拉馬丁、夏多布里昂、貝多芬、巴赫、胡梅爾、莫扎特、韋伯都在我周圍。我瘋狂地研讀、沉思，生吞活剝這些知識。另外，我每天還得練琴四五個小時。啊，如果我沒有瘋掉的話，你將會在我身上看到一位真正的藝術家。」

在瘋狂閱讀的同時，處於亢奮狀態的李斯特開始創作《革命》交響曲，這順應時代且富有號召力的音樂特別鼓舞人心。他也更加有勇氣去表達自己的政治觀念。新即位的路易 - 菲利普一世為了表彰為藝術及革命作出突出貢獻的年輕

人，特地舉行了盛大的宴會。席上，菲利普一世說社會已經有了很大的改變，在場準備接受表彰的李斯特立即反駁道：「變是變了，陛下，可沒有變得更好。」結果可想而知，李斯特那枚榮譽勳章打了水漂。

李斯特的前半生一直處於極端的情緒中，與許多藝術家相同（筆者懷疑他們是不是都患有雙向人格障礙），或許只有這樣的大喜大悲，狂躁、焦慮、憂鬱的強烈碰撞才造就了他們風格多變、富有感染力的作品。在情緒高漲的革命時期，李斯特感覺自己像個時代的舵手，這種想法更加刺激他去追求創作的動力。古人云「以人為鑒，可以知得失」，生活在 19 世紀這個大師輩出的時代，藝術家們自然相互比較、相互影響，就連他們百年之後，後人依舊喜歡將他們作比較。在諸多對年輕的李斯特產生影響的藝術家中，被後人尊為「魔鬼」的小提琴家帕格尼尼是不得不提的一個人。他用魔力召喚著李斯特，助他形成了後來出神入化的鋼琴演奏技巧。

魔鬼的啟示

　　1831 年的一天，對大多數巴黎人而言都再平常不過，可這天劇院外特別喧鬧，市民們圍著門口的一張海報議論紛紛。無所事事的李斯特湊上去想看個究竟，只見海報上一個長髮飄動、瘦骨嶙峋的男人，細腳伶仃地站著，如痴如醉般地拉著一把小提琴，下方印著「義大利」、「尼科羅·帕格尼尼」的字樣。這個熟悉的名字李斯特從十幾歲起就在老師的寓所聽各路訪客談論過，當時心中便充滿了好奇。這個長相怪異恐怖的男人在不同訪客口中，一會兒被形容為「天才」、「不可思議」，一會兒變成「魔鬼」、「荒謬」，弄得當時的小李斯特有些摸不著頭腦。後來，隨著閱歷漸漸充實，李斯特也從各種樂評上了解了這個謎一樣的人。

　　帕格尼尼出生於 1782 年 10 月 21 日，和李斯特一樣，擁有天秤座處處閃耀著的人格魅力，蘊藏著藝術家的靈感和才華，作家坎貝爾尊其為「小提琴世界中獨有的王者」。可帕格尼尼的非凡天賦卻成了他那賭徒老爸用來撈錢的工具，終日被窮困折磨的帕格尼尼還要面對整日逼迫他練琴的父親，沒有進步便不給食物，這造就了他反抗、渴望自由的性格，並且這種特質貫穿於他整個藝術生涯。在法國大革命爆發時，身處義大利的帕格尼尼對革命的炮火特別嚮往，他希望義大利人民也可以團結起來推翻這令人窒息的羅馬教廷的

統治——「音樂，除了歌頌生命外，更應該傳遞反抗的怒火」。他在不滿 20 歲時就在還受羅馬教廷控制的義大利北部熱那亞公開演奏了自己創作的革命樂曲《卡馬尼奧拉》，這一富有挑釁意味的舉動激怒了羅馬教廷。

此外，他還與義大利革命黨「燒炭黨」聯繫密切，於是受到教廷的「特殊關照」——終日恐嚇、威脅，衝進他的家中逼迫他懺悔。為後人熟知的「魔鬼」這個稱號就是教廷為了毀掉他的名聲而四處散播的謠言，說什麼他的 G 弦是用妻子的腸子做的，還說看到他演奏時有魔鬼在拉他的手臂……種種荒謬的謠言，配上他病中慘白的外表和古怪的脾氣，使這位演奏家被包裝成一個神祕、與眾不同的明星，反而讓更多的貴婦為之傾倒，當時的婦女們紛紛放下針線，學起小提琴來。

當時許多社會名流、各類藝術家對帕格尼尼褒貶不一。羅西尼風趣地說，在他快樂的一生中只有三件事令他落淚，一是聽帕格尼尼演奏，其他兩件是歌劇上的失敗，以及一隻肚裡塞滿松菌的火雞不小心掉進了水裡。然而也有人評價他的作品「缺乏感情深度」、「薄弱而平庸」。

李斯特也快要被這位魔鬼般的大師迷倒了。燈光漸暗，坐在後排的他穿過各種禮服和華麗的帽飾看到了帕格尼尼的真容。琴弓舞動，琴弦似有種特殊的引力，可張可弛，恰到

好處；左手上華麗的揉弦看得人眼花繚亂，他似乎長著無數根手指，琴弦在那數不清的手指下就要融化。那扣人心弦的樂曲，夾著魔鬼的力量，洗刷掉觀眾心中的壓抑與扭曲，喚醒對自由的渴望。用歌德的話說，「帕格尼尼在琴弦上展現了火一樣的靈魂，是一個操著琴弓的魔術師」。

這樣華麗、無與倫比的演奏聽得李斯特熱血沸騰，我們雖無法考究那晚帕格尼尼究竟演奏了哪些曲目，但可以想像，當晚的每一個音符都刻入了李斯特的心裡，帕格尼尼那叛逆的個性也讓他產生了共鳴，李斯特彷彿在這個鬼才前輩身上窺見了自己的未來。他用詩一般的語言這樣形容道：「他（帕格尼尼）是被召來讓感情說話、悲泣、歌唱、嘆息，它們帶給情感豐富的生命。他創造了熱情，用熱情來照亮一切。他把生命的氣息吹進無生命的小提琴內，用火點燃，以魅力和優雅的脈動讓它活轉過來。他把這塵世的樂器形體變成活的，用普羅米修斯從宙斯那裡偷來的火花吹出熊熊火焰。他會把創造的形體高翔在透明的太空中，用一千種有翅膀的武器來捍衛，還召來香氣與花朵，領受著生命的氣息。」

不知是因為自大，還是迫於宗教、社會的壓力，李斯特後來拒絕承認帕格尼尼對自己產生的深遠影響，並且「告誡」後來的藝術家們：「……堅決地拒絕扮演目空一切、自私自利的藝術家角色。我們希望耀眼的帕格尼尼是最後一個代

表，願他把目標放在自己身上而不是放在外面，並且目標應該是達成精湛技巧的手段，而不是目的。願他長記在心，雖然俗語有雲，貴族要有貴族的德行，但另一種身分比貴族更為重要，那就是 —— 天才要有天才的德行。」

不論十幾年後李斯特承認與否，在他隨後的許多作品中，帕格尼尼的影子都若隱若現。從 1837 年的《六首帕格尼尼大練習曲》，到一年後寫成的《林中煙霧》、《侏儒的輪舞》，還有三年後著名的《超級練習曲》，甚至到以後的《浮士德》、《但丁》、《死之舞》，無不洋溢著帕格尼尼的那種「可怖的美」。如今我們熟知的李斯特的鋼琴曲《鐘》就是來自帕格尼尼的創作，裡面跳音的部分分明是小提琴跳弓的效果。不同的是，帕格尼尼從小以琴技賺錢，而李斯特因為受過專業的教育，在作曲方面遠勝於他，因此二人的作品雖同樣絢麗奪目，但李斯特之作更加富有音樂深度。

然而，有人擔心李斯特這個好鑽牛角尖的倒楣孩子，會不會在帕格尼尼這種極端的個性與演奏方式的影響下，發展到讓他自己無法駕馭的地步？這種擔心不無道理，我們的主角似乎天生欠缺尋求平衡的能力。不過，好在當時的音樂界還存在這麼兩個人 —— 與李斯特相契相合的白遼士，以及永遠能將李斯特的雙腳拉回地面的蕭邦。有這兩個人的影響，李斯特不僅沒有被帕格尼尼的「可怖美」影響得「跑偏」，並且中和幾位優秀藝術家之長，逐漸到達音樂的巔峰。

路易·艾克托·白遼士（1803 —— 1869）

與雨果、德拉克洛瓦並稱為法國浪漫主義藝術三傑。他個性純潔、善良，卻一生不幸，不論是藝術還是生活的道路上都崎嶇坎坷。儘管如此，他以創新精神著稱，譜寫的樂曲「富於表現力、熱情奔放、節奏活潑、變化莫測」，永遠給人追求幸福的信心，正能量十足。

提及李斯特與白遼士，我們便不得不談談二者共同推崇的法國浪漫主義音樂的一個重要體裁——「標題音樂」。

當浪漫主義思潮席捲法國音樂界，改革的浪潮首先體現在音樂體裁的老大哥——歌劇上，以大歌劇、喜歌劇為主，並且依舊秉承著格魯克歌劇的傳統。在大革命前夕，情緒高漲的藝術家們開始創作一種新型歌劇，它有一個極富革命色彩的名稱：「拯救歌劇」。當浪漫主義風潮席捲歐洲時，大批藝術人才湧入巴黎，留下大量的音樂作品，比才（《卡門》）、古諾（《浮士德》）都是當時的代表人物。

大革命失敗後，巴黎民眾陷入低落的情緒中，哲學界出現孔德的自然主義，聽眾們像霜打了的茄子，欣賞不動大歌劇了。於是表現生活瑣事、活潑逗趣的輕歌劇（如《美麗的海倫娜》、《巴黎生活》），以及憂鬱、現實的抒情歌劇（如《哈姆雷特》）流行了起來。

除了歌劇，其他音樂形式也開始嘗試革新並且大放光彩，其中包括芭蕾舞音樂，以及由李斯特最早命名的「標題

音樂」，他本人也是「標題音樂」忠實的倡導者。他在 1855
年的樂評《白遼士和他的「哈囉爾德在義大利」交響曲》中
這樣描述「標題音樂」：「作曲家在純樂器作品前面寫一段
通俗易懂的文字，這樣做是為了防止聽音樂的人任意解釋自
己的作品，事前指出全曲的詩意，指出其中最重要的東西。」
這段描述性的話語可以被看作是對標題音樂比較準確的定
義，以及把音樂「標題化」的目的。並且他還說：「標題除
了預先指明促使作曲家創作時的精神狀態，指明他想放入作
品中去的內容以外，別無他意。」當時的觀眾以及樂評人太喜
歡過度聯想了，總喜歡把音樂上升到思想、哲理的高度，讓
李斯特很是惱怒。他認為音樂表達的重點是感情，沒必要像
文學領域一樣把它折射到思想上，並且他認為除了音樂，沒
有別的表現方法能夠表達感情的全部強度。

　　芭蕾舞音樂：法國藝術領域內重要的一類，為適合法國
觀眾的胃口，凡在巴黎上演的外國歌劇必須加入芭蕾舞的內
容，如華格納《湯豪塞》第一幕中的《維納斯岩洞》。雖然
這種做法會導致歌劇作品失去連貫性，但也推動了芭蕾舞劇
的興起。阿道夫・夏爾・亞當於 1841 年創作的二幕芭蕾舞
劇《吉賽爾》，取材於海涅的《論德意志》中關於維利的女
兒們的傳說，標誌著芭蕾舞劇發展的新階段。在此之後，他
的學生德利柏創作了兩部芭蕾舞劇《葛佩莉亞》和《西爾維

娅》，繼承並發揚了老師的藝術風格，採用交響樂的手法，增強了舞劇音樂抒情性和戲劇性的表現力度。

其實，標題音樂在當時的法國並不是什麼新鮮玩意兒，從早在巴洛克時期威爾第的《四季》、巴赫的《離別隨想曲》以及後來貝多芬的《第六交響曲（田園）》中就能看出標題的成分。李斯特之於標題音樂猶如哥倫布之於美洲大陸——大陸原本就在那兒，只是他登上並命名了它而已。

簡言之，標題音樂像是命題作文，以一段具體的文字或詞語，讓作曲家創作時緊扣樂曲的標題，也讓聽眾在欣賞時不要離題。這些標題可以是一個名詞，可以取材於文學作品、戲劇、民間故事，膾炙人口的小提琴協奏曲《梁山伯與祝英臺》的標題就取自同名民間故事。而那些抽象的情緒、氣氛、感情色彩的題目均不屬於標題音樂的範疇，如《悲愴奏鳴曲》。標題音樂表現的形象很是具體，閉了眼彷彿就能出現標題中指定的形象。有的乾脆是講了一個具體的故事，讓人們細細感觸音樂單純的美好。像白遼士的《幻想交響曲》、《李爾王》，李斯特本人的交響詩《匈奴之戰》，都是典型的標題音樂作品。

就在李斯特被帕格尼尼迷得神魂顛倒的第二年，他作為嘉賓應邀聽了那首《幻想交響曲》的首演，隨著樂曲的進行，白遼士細細描述他心中的情感，讓李斯特的眼睛越睜越

大，完全被這首樂曲俘獲了 —— 這不正是自己計劃並探索已久的交響曲風格嗎！李斯特又興奮起來，當晚就迫不及待地將之謄寫出了鋼琴版。

李、柏二人雖不似李斯特與蕭邦那樣私交甚深，有過大把符合當今年輕女性審美口味的軼事，但二人在音樂精神上是契合一致的，一樣地蔑視傳統規則，追求創新與突破。這兩人於 1841 年在巴黎合奏貝多芬的《皇帝協奏曲》被傳為一段佳話。

伯牙子期

聽者有知音向來是文化人心中十大樂事之一，在歐洲也一樣。雖說李斯特已將所作之曲冠以標題，心中所念、筆下所寫歷歷在目，可如果不需標題便有人能懂曲中深意，豈不妙哉？弗裡德里克·弗朗索瓦·蕭邦對於李斯特而言就是這樣一個人，他與帕格尼尼如同李斯特腦海中的天使與惡魔，總以沉穩、單純的力量讓飄飄然的李斯特的雙腳踩回地上。

蕭邦與李斯特的故事，還要從蕭邦初到巴黎時說起。

雖說比李斯特年長一歲，並且從 6 歲開始就拜瑞福尼為師學習鋼琴，也是 8 歲時舉辦第一場公開音樂會，可這個波蘭小夥兒到巴黎「南漂」則較李斯特稍晚，那時「李斯特」

這一「品牌」已經在亞當的經營下名滿歐洲了。與很多

年輕藝術家一樣,蕭邦的巴黎夢也是由困苦開場。雖然他 15
歲就已出版了音樂作品,19 歲時也以作曲及演奏收穫了歐
洲各地觀眾的高度讚揚,可在巴黎這種人才聚集地誰不是如
此呢!與李斯特一家無異,蕭邦一開始連經濟來源都沒有保
障 —— 零零星星的演奏會賺得的菲薄收入剛夠房租,剩下的
就只能靠教琴了。

不過教琴是個好營生,做的是老本行不說,收入也合
理,如果魅力足夠還可以傚法李斯特和年輕的愛好藝術的女
學生談場戀愛,最重要的是,在奔走於各個僱主寓所的過程
中,可以擴大交際圈,認識許多名流。蕭邦於是抓住這個機
會,擴大了自己的圈子。在浪漫主義時代,特別是 1830 年
前後那個革命時代,只要你有才華,就不難對上發現才華的
眼 —— 這雙眼毫無疑問,端端正正地長在李斯特俊俏的鼻樑
之上。

不知是誰向蕭邦推薦說李斯特這個人不錯,為人熱忱,
肯為知己兩肋插刀,於是蕭邦挑了個黃道吉日登門造訪。

而李斯特這樣一個耐不住寂寞的人,空閒時間裡巴不得
有訪客的到來,想見到他相當容易。

簡潔的衣服,乾淨的髮型,長相英俊,一臉平靜謙和,蕭
邦給人的第一印象向來如此。這麼一位樸素的年輕人杵在李斯
特極致奢華的會客廳中,蕭邦感到些許寒酸,舉止侷促起來。

「哦，我親愛的！想必您就是我朋友們大為稱讚的蕭邦先生了吧，你好嗎？」

「我很好，謝謝李斯特先生！」見到身著盛裝從帷幕後走出的李斯特如此親近熱情，蕭邦默念「果然」，暗舒一口氣。

「我很榮幸聽過您的音樂會，您堪稱完美的琴聲讓我無法自拔，我一直想拜訪閣下，想不到您今日驚現寒舍，真是蓬蓽生輝……」

於是在這個迷人的下午，二人從蕭邦的境遇開始聊起，李斯特滔滔不絕地倒著當年求學不得的苦水，為蕭邦分析當時巴黎的藝術圈格局，將活躍的藝術家數了個遍；又談及審美志趣與音樂風格，這可沒個完了，還不時挪到鋼琴前，兩人切磋武藝般地以黑白琴鍵為刀戟比試起來。僕人不停地更換茶葉，鋥亮的地面上半圓頂窗戶的影子也漸漸從茶几移到了會客廳一側的鋼琴踏板上，由金黃變得通紅後消失不見。管家攜僕人前來點燈時，兩人還未盡興，李斯特乾脆將蕭邦留在住所裡過夜。不過筆者大膽猜想，李斯特當日一半是被蕭邦完美的演奏技巧所感染，另一半則是因為發現一個能耐心聽他大侃特侃的「聽友」而高興。

蕭邦性格緩和而有修養，微笑著任李斯特在那裡發瘋發狂。

交談中，李斯特發覺蕭邦正在尋找出名的方法，他便靈機一動，低聲對蕭邦說道：「你看這樣好不好……」一條坦途便誕生在李斯特的好主意裡。

1831 年，正是李斯特重新活躍後當紅的年份，粉絲們還在不斷期待李斯特新作品的推出，他的演出也極其頻繁，每星期都有好幾場。就在與蕭邦見面的前一天晚上，李斯特剛演出了一場，隔一天又會有一次公演，日子過得緊張充實，富有成就感。但日復一日這樣演出，讓李斯特感到枯燥，熱情大不似從前，就連招牌的甩髮也開始僵硬做作 —— 如何推陳出新成了擺在李斯特面前的大問題。既然蕭邦這樣的不論從演奏、創作，還是從言談、相貌上都極對巴黎觀眾口味的年輕人自己送上門來，李斯特一面熱心腸地想助他成名，一面也有私心利用蕭邦為自己的公演搞出點創意。

經過一天祕密的籌辦，公演於當日傍晚準時開始。與往常無異，李斯特側面對著觀眾，那精湛的技巧、飄逸的長髮、靈動的手指，英俊的面龐配有誇張的表情，很快，臺下又暈倒了幾位婦女。待最後一小節結束，臺下的掌聲還未平息，突然，劇院的燈光暗了下來，整個舞臺被黑暗所籠罩，僅留下觀眾席最後幾排微弱的燈光。觀眾慌張地議論，現場陷入一片混亂。

此時，從最為黑暗的舞臺上，飄下一段悠揚的樂曲。

　　這首曲子與李斯特往常的絢爛奪目不同，它細膩柔美卻不乏精神的力量，款款道出萬千心事，散發出貴族氣息。觀眾感到吃驚，想不到李斯特還有如此細膩、規矩的一面，臺下的評論家已經開始擬訂第二天的文稿「李斯特公演再次出新」，不過也漸漸陶醉在這如天使的歌聲般美妙的樂曲聲中，一顆心從李斯特方才製造的熱情中安定下來，閉目享受這完美的曲調帶來的內心的安寧。

　　曲終，偌大的音樂廳中竟鴉雀無聲，聽眾們被那和諧的力量迷得神魂顛倒。在幾聲零星的掌聲帶動下，臺下響起最激烈的歡呼。此時，舞臺上燈火重現，一個不認識的男人端坐在鋼琴前，低調但不失身分的衣著，高貴的表情，那不是蕭邦是誰！他從容地起立，向觀眾致謝。此時李斯特走上臺去，牽起蕭邦的手，爭寵般地露出他迷人的微笑，給蕭邦一個讚許的眼神。

　　那晚之後，蕭邦便開始活躍在巴黎觀眾的視野裡，獲得了更多音樂家的賞識與更多觀眾的追捧，其中就有舒曼與妻子克拉拉。舒曼在 1836 年的文章《蕭邦的鋼琴協奏曲》中寫道：「要是北方威震四方的君主知道在蕭邦的作品裡，在他瑪祖卡舞曲那純樸的旋律裡包含著對他有多少威脅的話，他一定會禁止這些音樂的。蕭邦的音樂是藏在花叢中的一尊大砲。」

　　舒曼還曾犀利地指出：「好像李斯特看到蕭邦以後才清醒過來，恢復理智，並暫時緩和了他原本沉醉的華麗炫耀。」李斯特與蕭邦，一個「鋼琴大王」，一個「鋼琴詩人」；一個如夏天般鋒芒畢露，一個似秋天般內斂深邃，好像是上天刻意安排的一對友人，常像中國古代文人那樣互贈作品，互訴衷腸。談及兩人初見之時那種「敢叫日月換新天」的豪邁壯志，讓年邁的李斯特感慨萬千：「對於我們的努力，對於我們的奮鬥，極需確定的立場。向我們搖頭的是一群自作聰明的傢伙，而不是什麼了不起的對手。他們反而讓我們有平靜且不動搖的信念，足以抵禦搖旗吶喊的憤怒或種種誘惑。」

　　李斯特一生都很佩服蕭邦的演奏技巧，稱讚他的裝飾音是「只在古老的義大利花腔中聽到的裝飾音，現在在蕭邦的手上展現了超越人生的不可思議性和多樣性」，並且多年後在他創辦的大師班上對後世學子們說：「我從沒見過像蕭邦那樣的詩人氣質，也沒聽過像他那樣精彩絕倫的演奏。音量雖然不大，但卻無懈可擊；雖然他的演奏並不華麗，也不適合演奏會場，但卻絲毫無損其完美。」這話雖然帶著李斯特對現場音樂的偏見，但也足以準確形容蕭邦的演奏風格。

　　蕭邦對李斯特的情感可遠沒有這麼簡單直接。一方面，他感激李斯特對他的好意，並且從心裡佩服他非凡的演奏技巧 —— 有一次他聽到李斯特演奏自己贈予他的第十號練習

曲時，張著嘴心生偷學之意；另一方面，在作曲方面他可是
一點也瞧不上這位友人，常常對李斯特的淺薄感到不滿，覺
得他「偏離了藝術，偏離了創作的本質和道德，在創作上他
還不上道」。他在寫給其他朋友的信中也常談到李斯特，並
且不厚道地抱怨：「一個面紅耳赤、矯揉造作的他，以忽而
極強、忽而極弱的號角攻陷城池（這句話是在諷刺李斯特當
時創作的諸多革命歌曲）……」但畢竟是老友，蕭邦對當時
的李斯特評價雖然過分，但不失準確：「他洞悉一切，但想
乘別人的飛馬登上繆斯的帕納塞斯山（這句話是說李斯特常
將別人的作品改為鋼琴版，而自己創作力有限）。他是個優
秀的裝訂師，只善於將別人的作品裝訂在自己的信封裡，是
一個沒有天分的巧匠。」無論如何，蕭邦也算是李斯特的知
音了。

　　李斯特也多多少少從閒談中了解到蕭邦對自己的看法
（即使沒有聽別人提起過，天性敏感的他又怎能感覺不到好
朋友對自己的態度），因而自尊心頻頻受損。這就是李斯
特，一個對自己敬愛的人、熱愛的事可以喜愛得不惜一切，
甚至有些自虐傾向的瘋子。後來與華格納相處時這種特性表
現得更加明顯。

　　知音不常在，這幾乎成了一條公理。蕭邦在 1847 年身
患肺結核，此後幾年中頻繁的音樂會和社交活動就要將他榨

乾，並且與愛人喬治‧桑的關係惡化徹底摧毀了這副盛滿音樂才華的軀體。1849 年 10 月，這位對李斯特影響巨大的鋼琴界巨擘含恨而終。可憐的李斯特在世上又少了一個知己，而可憐的蕭邦空與李斯特交往一場，卻沒能欣賞到李斯特後來成熟的作品，實在是莫大的遺憾。

對這位摯友的哀思被李斯特融在幾部作品中。李斯特《葬禮》中那段八度音階的喧鬧、《搖籃曲》中的左手模式，都給人一種蕭邦就坐在李斯特旁邊、兩人一同冥思苦想的錯覺。此外，兩首《波蘭舞曲》、兩首《敘事曲》都可以感受到蕭邦對李斯特創作的影響。蕭邦若是泉下有知，聽到李斯特可以創作出這樣的樂曲，也會死而無憾了。他本就是上帝派給李斯特的天使，在完成使命後被上帝召回天堂，繼續給天國創作完美的音樂去了。

說來也巧，蕭邦這個上帝派給李斯特的使者不僅在音樂創作上給李斯特留下了豐厚的禮物，還不經意間給他做了個媒。

蕭邦與李斯特共度晚間時光，受邀的貴客包括瑪麗‧達古、喬治‧桑、雨果、帕格尼尼及羅西尼

「世界唯一」

時間回到蕭邦在世時的 1833 年。蕭邦來到巴黎不過兩年的時間，他的境遇已大不相同。他的成名之路雖起步較晚，卻比李斯特順利得多，有李斯特、海涅、白遼士、德拉克洛瓦等人的大力推崇，蕭邦很快便成為名滿巴黎的大音樂家了。

一日，他在寓所裡舉辦一場宴會，把上面提到的為他鋪過路的名流都邀請來了。這些固定的名流們都是熟識，常常相互宴請，不過是找個理由聚一聚、聊聊天。除了這些固定的人外，每次宴會都會有些新客人，他們有些是特地邀請來的達官貴人，有些是為了混入上流社會慕名趕來的出世小子，還有的僅僅因為寂寞，想擴大一下狹窄的交際圈 —— 這次的賓客中一位叫做瑪麗・達古的伯爵夫人就出於這個無聊的目的。

李斯特原本就個性衝動，又碰上瑪麗貌美如花，如同「六英吋的白雪覆蓋在二十英吋的熔岩上」，看著這個奪目的女人從蕭邦家樸素的樓梯上走下，李斯特心中塵封已久的「愛情」火焰一下子被點燃了（不過與其說是愛情，不如說是單純的衝動）。

瑪麗則將李斯特看作《忽必烈汗》中主角的化身，她在後來詆毀李斯特的小說中將李斯特描述為「一個奇妙的幽靈」，「他的身材又高又瘦，蒼白的臉上有著深邃如海洋的

綠色大眼睛，彷彿會冒出火焰，他的五官飽經磨難而顯得稜角分明，走起路來步履飄然，好像不是踩踏在地上。他看上去煩躁不安、心不在焉，說得更貼切點，他像一個即將被遣返黑暗世界的惡魔」。

從這樣的描述中我們可以看出，瑪麗第一眼就對李斯特痴心一片，同時也可以看出，這個女人實在沒什麼文采。

不過既然李斯特喜歡她帶有貴族氣息的容貌，以及她伯爵夫人的身分，其他便不重要了。兩人很快成為情人，瑪麗放棄了丈夫查爾斯・達古伯爵，還有與之捆綁在一起的地位、財富、安全感，李斯特則暫時擱下了他輝煌的演奏事業（注意，是「擱下」），與瑪麗私奔去四處旅行，並定居日內瓦，過起平常人的日子來。

旅途中，瑪麗一廂情願地做著種種規劃，她要以她的「愛」督促李斯特，幫助他脫離演奏事業的淺薄，將更多精力投入創作之中，寫下不朽的作品，而自己則成為偉大作曲家背後「必有」的那個女人。可她太高看自己了，太小看李斯特的需求了。這個女人在前一段婚姻中就曾憂鬱成疾，因此不顧一切脫離苦悶的丈夫；而李斯特的瘋狂與熱情又使她疲倦得發瘋。李斯特也漸漸意識到瑪麗的無知與乏味，戀愛初始的甜蜜還未消散，李斯特便不安分起來。他一面搪塞著瑪麗，繼續為她編造一個個浪漫虛幻的夢境，一面頻頻留意

巴黎的消息，準備一有風吹草動，就立刻回歸屬於他的大舞臺。並且，正是這個「伯爵夫人」的身分，給李斯特帶來了額外的好處。還記得他的初戀卡洛琳後來的結局嗎？——「伯爵夫人」！正是這道刻在 17 歲少年心中深深的瘡疤，讓李斯特一輩子都對「伯爵夫人」耿耿於懷，一度成為「寂寞伯爵夫人殺手」。此次與瑪麗私奔，也小小滿足了他心中復仇的念頭，並且使他的名號在貴族中更加響亮了。

一日，李斯特從居住的漁舍門口取回來自巴黎的晨報，好拿它消遣。還沒從門口行至餐桌，一條消息蹦入了他的睡眼——「巴黎樂壇又添新寵，有望取代李斯特，成為新一代鋼琴大王」。

這真是豈有此理！李斯特對著毫不知情的瑪麗暴跳如雷，用遍了法語、德語、匈牙利語裡最惡毒的詞語把那個不知天高地厚的塔什麼貝格詛咒了個夠。

全然不顧身後瑪麗的哭喊與哀求，李斯特當日便氣沖沖地摔上門，搭上前往巴黎的馬車飛奔回去，盤算著怎麼對付那個小子。

儘管馬車已經快要顛散架了，李斯特還是不斷催促車伕，終於，他又嗅到了巴黎黃昏熟悉的瀰漫著香水味的空氣。但是這次空氣不再清新，而是充滿了硝煙味。他利用自己社交圈子裡的人脈發布諸多對塔爾貝格演奏的負面評價，

給民眾充分的心理暗示；游擊戰只是鋪墊，李斯特為這個冒失的小子準備了場正大光明的陣地戰。

1837 年 3 月，義大利女作家貝爾焦約索公主正欲為她飽受苦難的同胞籌集善款，李斯特很快便與她取得了聯繫，希望舉辦一場終極音樂會，好讓自己與那塔爾貝格比試一番。兩位頂級大師的頂尖對戰定會引起巨大轟動，公主自然連聲贊同，當即敲定時間、地點——3 月 31 日，地點就定在她自家的沙龍中，她還將親自主持這場「決鬥」（後來國外的研究更傾向於「同臺演奏」）。

無需刻意炒作，這場「決鬥」音樂會的消息像乘了阿波羅的神車，很快播散出去。李斯特還特地邀請恩師徹爾尼老師參與「決鬥用曲」——《六天》的創作。這首曲子講述了上帝創造世間萬物的故事，創作陣容強大並且別具新意：以歌劇《清教徒》中的進行曲為主題，全曲分九部分，其中引子、主題和終曲由李斯特創作；第一至第四變奏由塔爾貝格、李斯特、皮克西斯（塔爾貝格的老師）、赫茨創作；第五變奏由李斯特和徹爾尼老師共同完成；摯友蕭邦也出面幫忙，與李斯特共同寫下曲子的尾聲。這樣別具一格的創作，足以看出二人為了爭奪第一煞費苦心。決鬥也將成為這首剛出爐的熱氣騰騰的變奏曲的首演。

久違了的緊張練習與亢奮不安，讓李斯特的思緒回到了

十幾年前為師祖貝多芬演奏的時候。成人的日子總是過得比孩童快，似乎沒過多久，李斯特已身處貝爾焦約索公主的沙龍之中，他的柔順的長髮被梳得鋥亮，故作鎮靜地到處與人高聲交談。他時不時瞥一眼酒架旁的塔爾貝格，這個猥瑣醜陋的男人陰沉著一張臉，似乎誰上去打個招呼就會被他打斷鼻樑；下垂的手指偷偷彈動著，像是在摩拳擦掌。李斯特輕蔑地哼了一聲，端著酒杯扎入嘰嘰喳喳的伯爵夫人堆裡，引得夫人們一陣受寵若驚的尖叫。

突然，賓客們安靜下來，雕刻著卷草、蕾絲飾紋的象牙樓梯上，沙龍的女主人貝爾焦約索公主邁著纖細的步伐踱了下來，賓客中爆發出一陣歡呼。一段優雅的開場白，公主表明了宴會的目的和決鬥的規則，便示意管家拉開了眾人期待已久的帷幕。

帷幕張開，舞臺上的精心布置顯露了出來──六架鋼琴，顏色無一相同，全部都出自名家之手。最前方的一架上用各色木頭拼接成百鳥圖案，是貝爾焦約索公主的自用之琴；旁邊的一架顏色暗沉笨重，是塔爾貝格從自己寓所帶來的：他堅持認為用自己的鋼琴能讓他發揮出最高水平。

> **比賽規則定為**
>
> 作曲者各自演奏自己寫的那段變奏，後由觀眾評判。

　　其他人演奏的狀況李斯特毫不關心，後來就連他自己當日如何將六首變奏表現得淋漓盡致也被事後的狂喜沖淡了，只記得在他氣喘吁吁地起立後臺下瘋狂的掌聲與徹爾尼老師不易察覺的會心的微笑。

　　那一夜，大多數觀眾認為，即使塔爾貝格可以奪得「世界第一」鋼琴家的稱號，李斯特也是「世界唯一」的。

　　一字之差，決定李斯特這個狂徒在鋼琴演奏上空前絕後、無人能敵，甚至無人可以效仿。決鬥結果不言而喻，李斯特抬起他挺拔有型的鼻子，目送塔爾貝格離開了沙龍。

　　那一夜，名為「李斯特」的狂潮席捲了巴黎，並很快擴散出去，這個「世界唯一」的鋼琴演奏家東山再起，聲勢浩大得足以壓倒一切。

> **塔爾貝格**
>
> 1812 年 1 月 8 日生於日內瓦附近的一個小鎮，13 歲時第一次公演隨即成名，23 歲前往巴黎發展並獲得了巨大的成功，媒體揚言他將取代李斯特，引發了音樂史上的一次著名決鬥。這種狀況一直持續到 1843 年，直到塔爾貝格自認失敗，遠赴美洲演出。他晚年定居在義大利，並停止了作曲活動。

塔爾貝格也曾師從徹爾尼、胡梅爾，並且作品以鋼琴曲為主，蕭邦對他評價道：「他彈得很出色，但他和我不是一類人。他比我小，並總能讓女人們高興；他作一些雜曲，在他的鋼琴上用踏板踏重音和弱音，而不是像我一樣——用手彈 10 度音階，還穿鑽石鈕扣的襯衫。」

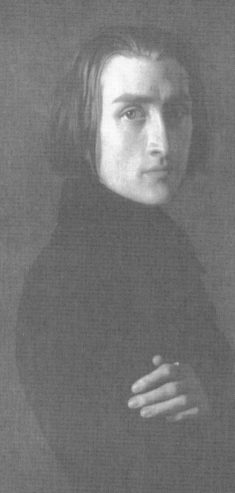

第 4 章　威瑪哲思

七年之癢，九年之恨

　　在萬眾矚目之下，李斯特攜帶著掌聲和榮譽回到瑪麗身邊，希望能一起分享成功的喜悅。漁舍的大門外，景緻與往常大不相同，庭院似乎從未修剪，面目猙獰的雜草藤蔓爬了一地；郵箱不知被誰破壞過，吱吱悠懸吊在立柱頂端；髒兮兮的門廊，一隻蜘蛛在無聊地結著網……不過興奮的李斯特並沒有注意到這些，他興沖沖地推開家門：「親愛的，我回來了！你猜，這次我為你帶回了什麼禮物！」

　　「又是如花似玉的小情婦嗎？」瑪麗鐵青著臉，癱坐在沙發上頭也不抬，似乎對這個男人一點興趣也沒有了。

　　李斯特立即沒了興致，撇了撇嘴，吩咐隨從將行李安置好，什麼安慰的話對於這個不解風情的女人都是多餘。

　　他逕自繞過擺著副不在乎姿態的瑪麗，向書房走去。

　　瑪麗急了，她並不是真的不在乎。她開始潑婦般地在李斯特身後嚎叫、咒罵，繼而開始說好話，可一切都於事無補。李斯特是一個事業如日中天的男人，如何受得了家裡這樣一位怨婦！從那以後，他回日內瓦的時間越來越少了，只有在瑪麗為李斯特誕下三個孩子後，李斯特因為初為人父的喜悅而對瑪麗的態度有所改觀，好心的畫家安格爾還為緩和二人之間的氣氛，將年輕英俊、意氣風發的李斯特畫成小像贈予瑪麗，可這只換來短暫的中場休息。

　　漸漸地，瑪麗這個理想化的女人變得現實，終於清醒地意識到李斯特不是個肯與自己安分過隱居生活的男人，他的野心是天生的，視掌聲、榮譽如麵包、馬鈴薯這樣的生存必需品，曾經用愛情「教化」他的想法實在很天真。

　　李斯特則嫌惡這個口口聲聲說著愛自己，實際上是想將自己束縛住，變成她心目中想要的樣子的無聊女人。她實在沒有才華，性格憂鬱孤僻，一見到她，快樂就會從身邊溜走；她作為伯爵夫人而不願參加宴會，這讓她僅存的一點利用價值也沒有了。一日，忍無可忍的李斯特甚至直截了當地求她：「因為我出身低微，所以更得功成名就，如果你想跟我匹配的話，請不要把你的頭銜閒置不用。請看看我的宴會的名單吧，個個都是聲名顯赫的人。」此話一出，瑪麗更加憤怒了，不僅拒絕參加宴會，還大罵李斯特是個「暴發戶」，身上儘是粗鄙的銅臭。

　　風光的李斯特當然不會在意瑪麗的憤怒，他繼續頻頻巡演，足跡踏遍歐洲，情人也遍布歐洲大陸，叫得上名字的有羅拉·孟德斯、杜普雷西斯，還有一些沒有名的，而想成為李斯特情人的就更多了，這些小情人的存在讓瑪麗難以忍受，李斯特完全無視自己為了與他在一起付出的代價，本就極其強烈的自尊心受到嚴重的挫傷。又羞又惱的瑪麗對李斯特的愛意蕩然無存，形容李斯特為「迷人的無用之徒」，尖

銳地說他「一邊巧言惑眾，一邊變著戲法，他可以把想法和情緒藏在袖子裡，然後鎮靜地接受被迷惑的觀眾如雷的掌聲」。1842 年，二人每況愈下的關係終於到達崩潰的盡頭，李斯特帶著三個子女，頭也不回地逃離了那間束縛他自由腳步的漁舍。

　　雖然在感情上諸事不順，1839 年到 1847 年卻是李斯特演奏事業的巔峰，其光輝程度，讓古往今來所有的鋼琴演奏家都無法匹敵。讓我們來數一數李斯特這段時間的好事、壞事、喜事、囧事，以及時人對他的評價。

　　1841 年到 1842 年，李斯特在柏林開了二十多場演奏會，就連麻辣樂評家雷爾斯塔都對他的演奏倍加稱讚：「他使他演奏的樂曲活了過來。他能以超凡的琴技，完成過去所有演奏者只能偶爾彈出的高難度樂句，好像在我們面前擺上一隻盛滿嶄新發現的『豐盛之角』，有著前所未有的音效與驚人的技巧；他的表現早已超越了任何對鋼琴彈奏的期待和要求。但他最引人入勝的部分，是他善於將自己的特質融入美妙的音樂中，使之氣韻生動。」並且他還這樣形容李斯特離開柏林：「他走時不僅像個君王，他就是一位受到夾道歡送的君王，統領著不朽的精神世界。」要知道，這個雷爾斯塔評價蕭邦時是怎樣的尖酸刻薄，看來還是李斯特的熱情更符合他的審美志趣。

　　海涅也於 1841 年寫道：「除了蕭邦這位鋼琴界的拉斐爾之外，任何其他鋼琴家與李斯特一比便都相形失色。實際上，除了蕭邦是唯一例外，今年內所有的演奏家只不過是能把樂器玩得轉罷了。當李斯特彈琴時，我們不會再想到克服技巧困難的問題 —— 鋼琴消失於無形，而音樂幡然浮現。」

　　1842 年，當李斯特首次「駕臨」俄羅斯時，許多仰慕者在聽了他的演奏後竟出現了幻覺，分不清夢境與現實：「我兩小時前就離開了演奏廳，可現在還是莫名的興奮。我在哪兒？我真的聽了李斯特了嗎？」

　　這些溢美之詞並不是憑空而出的，除了他俊朗的外表和瀟灑的架勢，如此盛名還是體現在他高難度的演奏中，如《六聲變奏曲》、《半音階大加洛普舞曲》。這些曲子僅是聽一遍，就會令人感嘆：有種作曲家是在故意刁難演奏者。

　　除了這些高難度曲子之外，一些純粹、簡單的曲子到了李斯特手下也如同變戲法般聽得人如痴如醉。這便是浪漫主義風格的演奏吧，演奏者用心感受作曲家的情感，再用自己的情感演奏出來，以充分調動觀眾的情感 —— 三方情感的共鳴，帶給人們如夢如幻、如痴如醉的聽覺享受。

　　從李斯特對那些年走過的城市的形容中也透著他成功的喜悅：「這些美妙的城市，融會了拉丁和摩爾的文化歷史，在這片近乎熱帶的土地上，居住著南方性情濃烈的男男女

女。」（這形容了葡萄牙、西班牙的諸多主要城市）而他心中的塞維利亞大教堂是「花崗岩雕琢的史詩，是建築的交響樂，它無休止的和弦在無垠的空中迴蕩」。這也實在是「以我觀物，故物皆著我之色彩」。

當然，李斯特當時已被巨大的喜悅搞得自我膨脹，覺得世間之事沒有辦不到的，凡事都想插一腳。1839 年，人們為了紀念貝多芬，準備在他的誕生地波恩樹立一座大理石雕像，種種經費至少需要 7000 法郎，可主辦方無論如何也湊不齊，紀念計劃被迫擱置，並呼籲各方捐款。李斯特一聽說這個消息，立刻變得義不容辭起來。他可是接受過貝多芬的「藝術洗禮」的人，將自己視為其傳人，他多麼想表達自己的敬意！他開始四處奔走，開演奏會鼓舞人心並募集資金：「對我們音樂家而言，貝多芬的作品就如同引導以色列人穿越沙漠的煙火 —— 煙柱在白晝引導我們，火柱則在黑夜照亮方向，使我們日夜都得以前進。」終於在 1845 年，他們將這大理石雕塑安放於波恩。

這聽起來是件大好事，可問題出在李斯特的疏忽大意上。在閉幕式當天的晚宴中，李斯特由於興奮過頭而忘記提及一名法國贊助商的名字，使得原本愉悅的晚宴只得在騷亂中匆匆結束。後來在 1870 年貝多芬百年誕辰時，人們仍舊沒有忘記李斯特辦的烏龍事，他沒有再受到邀請，代替他的人成了席勒。

　　李斯特打心眼兒裡想成為「貴族」，儘管他常常口頭上鄙視他們。1840 年，匈牙利皇室端著香噴噴熱騰騰的「貴族」頭銜在李斯特面前兜了一圈，然後端走了。那時，李斯特是匈牙利的「閃亮巨星」，是帝國的驕傲，皇室準備授予他一個「貴族」的頭銜。興奮之下，他還寫信給瑪麗告訴她這個喜訊。可這個計劃最終被駁回，原因讓李斯特抓狂：他近期曾於普德斯堡演奏過《拉科齊進行曲》，有煽動匈牙利人民抗擊奧地利之嫌。不過後來匈牙利的貴族們為了安撫他，賜予李斯特一柄鑲滿寶石的榮譽寶劍。儘管內心受到了傷害，不過得到一把授劍也是令人興奮的。雖然他不會講匈牙利語，但在授劍儀式上的法語講話依舊慷慨激昂、鼓舞人心：「這把劍，過去英勇地保衛了我們的國家，現在卻被交到一雙脆弱而溫和的手上。這不正是個象徵嗎？各位先生，這不正意味著，匈牙利在經歷沙場的勝利後，現在該由藝術、文學、科學等所有和平的使者，為她立下新典範。」

　　後來，李斯特在溫莎城堡為維多利亞女皇演奏，行經各地都排場盛大，這樣高傲的行為必定會招致時人的側目。

　　與所有名人一樣，各路評論家真真假假的諷刺與詆毀，總是與名譽同至。那些評論家、諷刺家的話雖然漂亮，但可以不放在心上；巴爾扎克雖然有名，但畢竟是外行，總有些人云亦云的成分摻雜；後來就連李斯特那柄寶劍也被好事者拿出來寫成短詩調侃他：「眾多戰士中，唯有李斯特不受責

備，因為他的寶劍雖長，但我們知道，這把劍只征服過十六分音符，屠宰過鋼琴。」

真正讓李斯特在意的負面論調大多出自內行 —— 李斯特在一次宴會上演奏 g 小調協奏曲時對原曲做了改動，惹怒了原作者孟德爾頌，他認為李斯特「拿別人的音樂開玩笑」。李斯特也毫不示弱地回應，說孟德爾頌心胸狹隘，「不似舒曼、蕭邦那樣會察納雅言」，後來二人竟如孩子一般私下較量起來。

巴爾扎克在《貝阿特麗克絲》中塑造孔蒂這一角色來諷刺李斯特。他寫道：「我曾經向各位提過，這世上有一種人，他們表面看來像是冒充內行的騙子，事實上卻是誠實人。他們不過是對自己撒謊罷了。他們可能一邊踩著高蹺，卻以為自己走在平路上；就算是玩點兒小把戲，他們也是帶著一種無辜的心態。他們身體裡流著虛榮的血液，天生就是演員的料子，他們就像瓷罈子一樣可笑，甚至會嘲諷自己。個性過於衝動，因而常惹來危險。」

李、孟的私下較量，李斯特回應孟德爾頌說：「孟德爾頌是世界上最善妒忌的音樂家，他從來沒喜歡過我。有一次晚宴，他在黑板上畫我彈奏 g 小調協奏曲，但他把我的手指畫成了五個槌子。事實是，我是按照他的手稿彈奏的。我發覺曲子裡好幾個段落太過簡單，不夠開闊，所以我就更改

了原曲，照著自己的意思演奏。」怪不得孟德爾頌會那樣生氣！一次他們私下較量，相互彈奏對方的曲子。孟德爾頌彈奏李斯特的《匈牙利四號狂想曲》，被李斯特評價為「糟透了」；接著李斯特演奏孟德爾頌的《升 f 小調隨想曲》。曲畢，想是孟德爾頌確實服了，可面子上掛不住，又讓李斯特彈些「新而引人注目」的曲子，以諷刺李斯特總是改編別人的曲子。李斯特也不甘示弱，把這個隨想曲又彈了一遍，不過孟德爾頌宣稱是「為公開演奏而重新編曲」，原來二人半斤八兩！此時，孟德爾頌徹底認輸，一切「雨過天晴」、「皆大歡喜」。不過孟德爾頌雖然原諒了李斯特，但卻從未忘記過此事。

舒曼夫婦對李斯特也持保留態度。舒曼認為李斯特的練習曲中包含的情感被過分的修飾雕琢而沖淡，顯得單薄，他還可愛地安慰大眾說：「我們何不認為李斯特是個長不大的男孩，我們何必跟一個無法尋得內心平靜的孩子斤斤計較！」另外，在李斯特大名風行之時，無法做演奏家的舒曼內心略顯不安，這可以算作他對李斯特「無人能及的鍵盤技巧」的肯定和羨慕吧！妻子克拉拉的看法與丈夫大致相同，認為李斯特的作品缺乏「內在性」，有「太多的浮華裝飾」，並且指出李斯特不懂人情世故，儘管他講話幽默、機智，與他談話永遠不會乏悶，但那種口若懸河的談話很快會

招人厭煩，並且他的觀點很極端。舒曼一家對李斯特都心存芥蒂，但是李斯特可能從未感覺到。

　　最讓李斯特耿耿於懷的詆毀，來自自家後院裡的怨婦瑪麗。李斯特在外演出時，交際圈甚窄的瑪麗只得一個人待在漁村裡，久而久之，無聊、憂鬱、怨恨、惱怒一併爆發，她寫了一本小說，名為《奈麗達》。書中，她將李斯特化名葛爾芒，把他描繪成一個出身貧寒卻迷戀尊貴生活，並為之不擇手段的畫家。該書沒有多少文學成分，只是把她與李斯特的生活敘述出來，忽略掉幸福，留下不好的部分，一本爆料李斯特骯髒婚姻生活的書就這樣出爐了，並且因為瑪麗與李斯特的特殊關係，這本書還造成了一定的影響。

歸去來兮

　　對於這一本出自怨婦之手的發洩小說，李斯特對外擺出一副事不關己的模樣，只是輕描淡寫地表示如果有人謠傳主角葛爾芒與真實世界中的人物有雷同，一定是帶有惡意的中傷。而事實上李斯特心中十分在乎──一個如此重視名譽、終日想方設法把自己說成貴族的人，怎能容忍這個平庸、無聊甚至令人厭煩的妻子的公開抨擊呢！直到瑪麗去世，李斯特都沒能原諒她。這裡再介紹一個有趣的故事：很久以後的1861 年，當李斯特再次造訪巴黎並與故人瑪麗重逢時，他故

意溫柔地在瑪麗額上一吻，輕輕地對她說：「瑪麗，讓我用鄉下人的方式說話。願上帝與你同在！不要再怨恨我吧！」瑪麗果然被這華麗的糖衣砲彈所擊中，「感動得哽咽在喉，無法作答」。我們彷彿可以看到當時李斯特心裡那個幸災樂禍的小人兒一定笑得合不攏嘴了，而他表面還要裝出一副惋惜的、請求原諒的模樣，著實要憋出內傷了。最要命的是，當時在場的布蘭汀的丈夫米爾·奧利維還告訴李斯特，在他與瑪麗同遊義大利時，「常看見瑪麗在想起他們年輕時旅遊過的地方而傷心哭泣」，真稱了李斯特的心意。好吧，好人做到底，他也表示想起那些年的事，自己也為之觸動，將瑪麗感動得「幾乎不能言語」，久而久之，她對前夫說：「我將永遠忠於義大利，並且還有匈牙利。」這麼一來，瑪麗陷入深深的自責中，正中了李斯特下懷，由此讓我們了解到他對付女人的辦法有多厲害。

《奈麗達》雖說震驚了社會菁英，但它遠不足以對這個坐在喧囂的聖壇上的演奏家造成徹底的改變，就像當今明星被爆料私生活，除非是做了違法的勾當，其餘的開個發布會予以澄清，之後仍活躍在大眾的視野裡。那時李斯特狂熱還在繼續，而坐在萬眾掌心之中的他漸漸開始厭倦那些虛名。他天生極端的個性與分裂的人格讓他給自己原本已極富戲劇性的人生添上了一筆巨變。

1847 年 2 月，李斯特到基輔演出時初識了他之後音樂創作的繆斯 —— 卡洛琳公主（這個名字有點耳熟，跟李斯特 16 歲時的初戀情人同名。雖然歐洲同名的人很多，但把它看作一種緣分豈不更妙！說不定李斯特搭訕時的開場白就與之有關）。來自波蘭的卡洛琳・馮・賽因-維根斯坦公主當年 28 歲，熱愛文學，信仰天主教。她容貌雖然不及瑪麗，但帶著些異國風情，倒也清新別緻。跟瑪麗一樣，她的丈夫雖然是沙皇寵臣維根斯坦公爵，但毫無文采，不解風情。36 歲的李斯特將近不惑，這個年齡的男人樣貌已脫去年輕時的稚氣，身材也還未走形，加上他非凡的演奏技巧與翩翩風度，網一般地攏住了公主的芳心。公主性格強悍熱忱，帶著波蘭人骨子裡的直爽，當然還有她巨額的財富也吸引著李斯特，兩人一見傾心，很快就開始了書信往來。公主在給李斯特的信中寫道：

「我親吻你的雙手，跪在你面前，把我的額頭按在你的腳上，像東方人那樣把手指放在額頭、嘴唇和心上，向你保證我全部的思想、精神與情感都只為祝福你而存在，讚美你，愛你，一直到死，甚至要跨越死亡，因為愛比死更為強烈。」
「我的摯愛，我在你的足邊，我親吻它們；我在你腳下打滾，把它們放在我的項背上……你知道這一切都不是東方式的誇張說辭，而是既成的事實……你知道我對你的崇拜有多深。哦！上帝的傑作……如此美妙、完美，你天生就是來受人珍視、讚美，讓人愛到死亡與瘋狂的。」

　　這些奉承話聽起來誇張得不著邊際，但句句說進了李斯特心裡。加上他那原本就不著邊際的性格，沒有什麼比這些話更受用的了。「年復一年，一封接一封」（語出彼得・拉伯） 的愛情宣言讓李斯特無法抗拒。卡洛琳本人博學多才，她虔誠的信仰也讓李斯特感受到一種安寧的力量。厭倦了多年奔波、四處巡演的日子的他正在尋找一個機會能夠安定下來，去追求更高尚的精神生活。卡洛琳公主的出現如同命運安排好的，成為李斯特急流勇退的一個契機。

　　1848 年 1 月，李斯特應邀來到威瑪出任宮廷音樂總監。這個精緻的德國小城曾是德國的文化中心，雖然一副田園小清新的模樣，卻見證了歌德的巨著《浮士德》、席勒的《威廉・泰爾》的誕生。這一年，李斯特的到來又使它迎來了第二個文化黃金時代。

　　初來威瑪時，李斯特心中略帶徬徨 —— 社會上種種負面評價，有的直接抨擊，有的指桑罵槐，對李斯特的影響還未消散。李斯特本人與威瑪宮廷的關係也較為特殊，他的酬勞來自瑪利亞・巴夫洛夫娜大公爵夫人與索菲世襲大公主等人的私房錢。然而他雄心勃勃地投入威瑪，欲將其打造成一個「新雅典」，這樣宏偉的夢想實在不知從何做起，以至於他投宿旅店時在登記簿上寫道：「來自迷失的國度，去往現實的世界。」

　　很快，渴望嶄新生活的卡洛琳公主也放棄了原來乏味的日子，帶著女兒和一位蘇格蘭家庭教師緊隨而來。李斯特被公主肯為自己放棄榮譽、財富、婚姻的行為所觸動，二人在內心深處共有的那種澆不滅的熱情產生了共鳴，於是李斯特打消了一切顧慮，從旅店中搬入卡洛琳位於威瑪郊區的阿爾滕堡別墅。在宗教，還有卡洛琳的影響下，李斯特開始了他真正清淨、簡單而謙卑的生活。這不是李斯特頭一回投身宗教了。他在 1827 年左右的那段追求安靜、孤僻的日子只不過是青春期情緒不穩時的自我束縛，而這次卻是人生的風浪後心靈的超脫。後人在評述李斯特的藝術生涯時也總喜歡以 1848 年為界將其分為兩部分，1848 年以前以登臺演奏、炫技為主，而 1848 年以後則以創作、表達內心更深層情感為主。在這個小城中，李斯特放棄了之前苦苦追尋的浮華，開始用心靈去感受音符的跳動，開始表達出他那比十指更為炫動的內心。

　　每當夜幕降臨，李斯特從音樂廳回來，推開家門，三個孩子聽話地上來行禮，向李斯特展示一天的成果，此時一向強勢的卡洛琳臉上也流露出慈母的微笑，一切就像小時候自己的父親亞當從羊場歸來一般，溫柔快活的日子讓他陶醉其中。

　　但卡洛琳是不會讓李斯特沉浸在溫柔鄉中難以自拔的，她發現了李斯特身上帶有的惰性，因此不斷督導著丈夫的音

樂創作，並且希望他能在音樂中加入更多詩意。在卡洛琳晚年（1882 年）與女友阿德爾海德‧馮‧邵恩的信中這樣寫道：

> 「我就是這樣照料了他十二年之久，總是與他在同一個房間
> 裡做我的事，否則他絕不可能譜寫出那些代表威瑪時代的作
> 品來！他缺少的不是天賦，是坐得住的肌肉和勤奮，以及工
> 作的耐久性。沒有人幫助他時他便無法工作 —— 而他感到
> 自己無法工作時，就會採取激憤的手段……你要想讓他工作
> 多長時間，就必須帶上自己的事在他身邊待多長時間。」

這段話生動道地出了李斯特的不足，他像個多動的小學生，每天必須在家長的陪同下寫作業，否則總是難以集中注意力。這樣的女人，雖然後世對她的批評聲也不絕於耳，說她是「身著七綵衣服的悍婦」，但有這樣一個女人做妻子，讓李斯特這十二年來事業家庭雙豐收。不僅有多首交響詩，還有後來流傳甚廣的 b 小調奏鳴曲、諧謔曲與進行曲，就連《但丁》交響曲、《哭訴》變奏曲都是在這裡完成的。

李斯特當時在事業上的成功不僅體現在音樂創作上，他還利用短短的幾年時間將威瑪建設成自己心目中的藝術中心，正如他初來時所設想的「新雅典」那樣。這一設想的實現讓我們重新認識了李斯特，他不僅是個富有熱情的演奏家、一個才華橫溢的作曲家，而且在文化建設方面也有自己的一套主張，體現出他的「世紀觀」。他細心地發現，威瑪

雖然地處偏遠，屬於地方性城市，但這更符合厭倦了大城市傳統藝術的人們追求新藝術、新風尚的心理需求，而且不僅是音樂，他要讓威瑪成為集美術、文學、舞蹈等各類藝術為一體的文化中心。

從親自擔任歌劇院的指揮開始，李斯特一步一步實現著自己的抱負。他四處聯絡，吸引了眾多大師帶著自己的優秀作品前來演出，其中包括白遼士的《貝文努托‧切里尼》、《幻想》交響曲、《哈囉爾德在義大利》，身為摯友，白遼士甚至友情客串，親自指揮了《浮士德的懲罰》與《基督的童年》，以表支持。還有舒曼的幻想、韋伯的清新、舒伯特的感性與拉夫的詩情畫意……這些大師或者他們的作品你一筆、我一筆地將威瑪勾勒成一個舉世聞名的文化薈萃之城。

特別值得一提的是華格納的知名作品都曾在威瑪上演。

這個讓李斯特近乎一廂情願地幫助過的「友人」與他最早相識在 1840 年，雖然只小李斯特兩歲，可是當時華格納不過是個名氣不大的「寫歌劇的」，並且因他輕信了當時流傳的關於李斯特的負面評價（也有人說是他認為李斯特排場盛大卻沒讓他撈著任何好處）　而對其心存芥蒂。可是華格納著實又是個善變的人，聽說李斯特對他的作品頗為欣賞，他便馬上消除了疑慮，巴結起這個如日中天的音樂家來。不知是李斯特慧眼識英雄，還是華格納的阿諛起了作用，李斯特在

樂評書中對這個自學成才、風格大膽而矛盾的作曲家大加讚賞。後人都說，這些關於《羅恩格林》、《湯豪塞》的評價為華格納照亮了一條光明之路。李斯特簡直像一個聖人，絲毫不求回報地發現並屢次幫助華格納成就了他的音樂奇蹟，這也算是李斯特間接為 19 世紀樂壇作出的巨大貢獻之一吧。

　　1849 年 5 月，李斯特在威瑪的事業剛剛有了起色，華格納便因為與巴枯寧起義失敗，偕妻子狼狽地逃往威瑪，投奔了李斯特這個冤大頭。在威瑪過渡的這段時期，二人幾乎形影不離，可以說那段時間李斯特幾乎所有的時間都被華格納占據（他們若不在一起，定是李斯特幫華格納夫婦辦假護照去了）。不僅是時間，華格納高額的開銷很大一部分也來自李斯特的「慷慨解囊」，就連李斯特本人也感到吃驚：「我很擔心他的大筆開支，他吃個飯總有大批大批的客人，舉止專橫、冷漠，只有對我才完全不同。」這樣的輕信奉承、容易受騙，讓後世的評論家都為李斯特著急。

　　李斯特對華格納的痴迷引得卡洛琳憂心忡忡，她太了解自己這位勝似丈夫的情人了。雖然在極力追求平靜，但本性難移，李斯特還是對恭維的話毫無抵抗，並且對於喜歡的事會不惜一切地投入而不計任何回報。這個敏銳的女人一早就察覺到自己的情人對華格納的一片痴心，也犀利地看出華格納這個窮小子一旦得了錢，定會去過奢靡的生活，李斯特這

樣沉迷的投入將是個無底洞。於是她總試圖尋找各種機會規勸李斯特，批評華格納這個阿諛的信徒。

事實證明，卡洛琳的擔憂不無道理。多年後的 1860 年，華格納拐走了李斯特的第二個女兒，給了李斯特一個不小的打擊，這件事也成為他離開威瑪的誘因之一。

而華格納也對卡洛琳十分不滿，他公然表示卡洛琳是個「頭腦與心靈都極端異常的人」，向大眾抱怨說：「沒有人敢反對她，只有李斯特這樣無與倫比的好脾氣才能忍得了她這種張揚的個性。像我這樣的可憐人可受不了，快被她無休無止的嚷嚷逼瘋了。」

一個女人，一個小人，像古代宮妃爭寵一樣在李斯特眼皮下爭鬥著，他們彼此都認為對方對李斯特不利 —— 卡洛琳看不慣華格納在言論中誇大其詞、故作大方，而實際表達的意思卻是在打擊李斯特的音樂，弄得李斯特因自愧不如而屢屢退縮；華格納則看不慣這個吵吵嚷嚷的女人對李斯特創作的過度干擾。比如當卡洛琳堅持要讓李斯特的《但丁》以最弱聲收尾時，華格納不知當面、背後地咒罵了這個女人多少次。其實在後人眼中，這兩個人半斤八兩。

卡洛琳對李斯特音樂的干擾已經引起公憤了，這個刁蠻公主自認為獨掌威瑪大權，就像同時代的慈禧太后，即使她的社會地位因為與李斯特的同居而降低、在俄羅斯的土地被

沙皇沒收也沒能使她有絲毫收斂。李斯特反而因為內心的愧疚感對她更加百依百順。在外人面前，卡洛琳向來是個叼著雪茄、專橫無禮、性情乖戾的悍婦形象，讓許多慕威瑪及李斯特盛名專程前來的藝術家汗顏。

李斯特本人卻在內心深處依賴著她的霸道。若沒有卡洛琳的堅持，李斯特的許多作品可能就會爛尾，有些奇妙的想法甚至不會變成作品呈現給大眾，更不用說將威瑪建設得如此輝煌了。有的時候，李斯特也會溫柔地提出幾句不滿：「我其實並不希望像老鷹那樣遨遊天際，我只想在這世上安靜度日，想想柴米油鹽的事。因此，我只能謙卑、哀傷地向你對我的錯誤判斷提出抗議。」而卡洛琳也表現出一副傾聽的模樣，可一夜過後，一切照舊。

最炫民族風

透過上面幾處敘述，我們心中已經有了卡洛琳的輪廓。她雖然富有才氣，卻不是個聰明女人，即使說她是個笨女人也不足為過。聰明女人，就像克拉拉・舒曼，11 歲（當時還是克拉拉・約瑟芬，舒曼鋼琴老師之女） 就在萊比錫舉行了首場鋼琴演奏會，才華當與李斯特媲美；在舒曼因為練習不當而永遠無法成為鋼琴演奏家後，她成了舒曼的雙手，是舒曼腦海中的幻想通往世俗的窗戶。

　　儘管霸道強勢的性格引人微詞，有時甚至招致李斯特本人的怨憤，但不得不承認，卡洛琳公主是李斯特名副其實的繆斯女神。李斯特在之後的十幾年中將本民族音樂推向世界，很大程度上歸功於卡洛琳。

　　李斯特作品中占據重要地位的《匈牙利狂想曲》即是在李斯特遇見卡洛琳後開始著手創作，在二人共同生活期間陸續完成的。戀愛的美好，勾起了李斯特關於童年的幸福回憶。那還是在雷丁小村的時候，每日父親上工去，小李斯特除了練琴、讀書外，唯一的娛樂就是在曠野上和野兔賽跑，或者在樹林間散步，摘籬笆上新鮮的番茄。這樣的生活雖單調，但對一個孩童而言永遠不顯得乏味。

　　一日，曠野裡響起了新奇的樂聲——一隊吉普賽人流浪至此，五彩斑斕的帳子就紮在陋居後不遠處（亞當後來對此事很惱火，並多次前去干涉）。還未安頓下來，吉普賽人就開始了他們的彈唱，待帳篷椿子牢牢地打入土地，婦女們升起裊裊炊煙，其餘人便都加入了奏樂、歌唱的行列。

　　他們使用的樂器極為簡單，大多是和著拍手節奏的即興演唱。雖然小李斯特聽不懂他們唱的是什麼，不過演唱者每唱完一句，聽眾便爆發出一陣歡笑，像是首逗趣的敘事歌。

　　小李斯特完全被這歡快的場面與演唱者全身通透的聲音所吸引，呆呆地杵在一旁入了迷，自己也弄不清究竟是什麼

時候被好客的吉普賽人拉入夥，和他們一同唱歌，還留李斯特吃了午餐。

小李斯特就這樣有了新鮮的娛樂，每日與他們的頭領彈琴唱歌，向他們學來好些調子。夜晚，當營地升起熊熊篝火，眾人邊拍打身體的各個部位，邊跳起查爾達斯舞，小李斯特也偷偷從臥室的窗戶翻出來，加入他們的舞蹈中，那幾日，過得猶如夢境般，直到吉普賽人離去。

也許是卡洛琳自由不羈的性格，也許是她的異國風情，也許是愛情帶給人的愉悅，喚醒了李斯特心底埋藏多年的這段記憶，心中頓生靈感 —— 他要把兒時屬於他一人的快樂與世界分享，19 首《匈牙利狂想曲》由此而生。

19 首曲目中，最能顯示作者才華，並且最負盛名的要數創作於 1847 年，發表於 1851 年的第二首了。整部樂曲有著和那些夜晚一樣歡快的基調，富有民族特色。以敘事性的隨想曲開頭，沉著而多變，還加入了對民族樂器的模仿，流露出濃濃的生活氣息，將吉普賽人安營紮寨時的悠閒勁兒展現在聽眾「眼前」。開頭後接著一段緩慢凝重的吉普賽民歌旋律（旋律大概是李斯特那時向首領學來的）。人們都說這一段表達了匈牙利人民對民族不幸的哀痛以及人民堅忍不拔的精神。經過高音區變化後，樂曲進入躍動歡快的第二主題 —— 自由不羈的吉普賽人在篝火旁載歌載舞。到了下一

117

主題，觀眾似乎被邀請入夥，依葫蘆畫瓢地跟著邊唱邊跳起來。每每聽到此處，腿腳就變得不老實，彷彿雙腳與十個腳趾有了自己的想法，跟著節奏舞動起來。作曲家需要投入多少感情，才得以將歌舞的畫面描繪得那般活靈活現、深入人心！這也就是為什麼李斯特之於《匈牙利狂想曲》，就像貝多芬之於《命運》、蕭邦之於圓舞曲一樣密不可分。

如果說其他的樂曲是因為受到愛情的滋養與卡洛琳的督促而寫出的，那麼這一首《愛之夢》就純粹地表達了李斯特對卡洛琳拳拳的愛戀。

心裡念著卡洛琳，吟唱著弗萊利格拉特的情詩：

「愛吧！
能愛多久，願愛多久
就愛多久吧！
你守在墳前哀悼的時候就要來到了。
你的心總要保持熾熱，
保持著戀，
只要還有一顆心對你回報溫暖。」

李斯特坐在鋼琴前開始詮釋自己的愛情（敬意？愛意？這是個謎）。雖然兩人的愛情不被人看好，沙皇不斷對卡洛琳頒布種種禁令，這些禁令後來竟得到了梵蒂岡教廷的支持，令卡洛琳的貴族身分被剝奪，土地被沒收，舉步維艱。

她的社會地位劇降，淪為眾矢之的，就連邀請李斯特的請柬也會被送到旅館去而不是兩人共同的住所。兩人的關係也遭人非難，不再受邀參加任何宴會。但如果愛情真的存在，這些外在的打擊是無法將兩人的心拆散的。在威瑪靜謐的湖畔，兩人的心緊緊貼在一起，並留在那兒，再也沒有離開過。

《愛之夢》這首曲子便是兩人永恆愛情的見證，詩一般的曲調從指間款款流出，有甜美，有熱烈，有苦澀，也有堅定的誓言。每當在夜晚睡不著時欣賞，都頓覺一顆堅硬的心被這首曲子融化，濃濃的愛意將人包裹得無比溫暖，一不留神，一滴淚珠劃過臉頰。

在威瑪的 12 年，李斯特才開始創作真正好的作品，除了上面提到的，還有贈予舒曼、被譽為貝多芬之後最偉大的奏鳴曲的《b 小調鋼琴奏鳴曲》、最難的練習曲《鬼火》等佳作，並且他還創立了「交響詩」這一音樂形式，被大眾熟知的《浮士德》、《但丁》、《奧爾菲斯》、《普羅米修斯》、《塔索》以及《理想》都可以歸為這一體裁。交響詩不是一種以詩為題的標題音樂，以白遼士為例，不僅表現情緒，還敘述事件的起因經過。而對於交響詩，李斯特更強調詩與音樂的結合。他說：「音樂透過與詩 —— 它使得藝術得到更自由的發揮和更符合時代精神 —— 更緊密地結合起來革新音樂。」

例如，李斯特在《奧爾菲斯》前言中直接表達了這樣的創作意圖：「能將自己旋律的波濤和強勁的和弦像一道溫和卻又不可抗拒的光澆注到那些相互抗爭的因素之上，而這些因素在每一個人的靈魂中和每一個社會的最深處都處於流血鬥爭的狀態，是奧爾菲斯，是藝術，這在今天、過去以及永遠都將如此。」由此觀之，交響詩似乎已經跳出了敘事的束縛，而被完全用於抒發內心的情感。

　　雖然這個自己拓出的全新形式遭到強烈的反對，李斯特依舊堅持：「我的信念是如此堅定，以至於我無法適應我們那些假冒古典主義者所提出的令人詛咒的空洞無物的程式，他們只會爭先恐後地喊叫：音樂在消失，音樂已消失殆盡。」正是由於李斯特這樣的堅持，導致後來德國音樂界分為兩派。一派以孟德爾頌、蕭邦、舒曼為代表，他們繼承了古典室內音樂與交響樂，富有幻想、抒情，也成為保守浪漫主義；另一派則是以李斯特、白遼士、華格納這幾個瘋子為首的洶湧澎湃的「新德意志樂派」。有趣的是，在 1830 年 3 月，保守派還煞有介事地在柏林《共鳴》雜誌上發表了一篇《聲明》，明確多年來音樂界存在兩個派別，並且從此正式一分為二，下面還赫然留著布拉姆斯等人的大名。這些音樂家果真可親、可敬、可愛。筆者相信，在提出這個全新形式之前，李斯特一定已經做好充分的心理準備了，任何激進的、

嶄新的理論與實踐都會遭到保守派的不滿甚至攻擊；但正是由於這些不同的意見，才讓如今的我們欣賞到不同風格的音樂，19 世紀浪漫主義樂派才多姿多彩起來。如若任由李斯特、華格納之流胡鬧，交響樂恐怕要變作炮火連天的戰場，再無音樂美可言了。

這 12 年來，李斯特還透過大量的指揮提高了自己駕馭管絃樂的能力（李斯特的指揮與他瀟灑的鋼琴演奏相差甚遠，看過他指揮的觀眾腦海中可能只留下了四個字 ──「不敢恭維」），他的作品也從以前的鋼琴曲漸漸拓展到交響樂。隨著《匈牙利狂想曲》以及許多其他帶有濃厚民族風情的作品的陸續發表，李斯特將祖國的音樂推向整個歐洲，乃至整個世界，被譽為匈牙利人民的好兒子。

李斯特與卡洛琳感情的真相雖不甚明了，有人說李斯特對卡洛琳只有敬意，他其實並不幸福，選擇對這段感情閉口不言完全出自他善良的性格；還有人說李斯特給卡洛琳的信中以「您」相稱，卡洛琳的回信則稱「你」，並且言辭肉麻令人作嘔，擺明了是秀恩愛給人看；甚至有人認為連後世對瑪麗‧達古的不良印象都是卡洛琳一手炮製的。但筆者認為這些都不重要，卡洛琳為了愛情放棄了財富名利、12 年的朝夕相伴，並且能夠包容李斯特那些時常發生的小小的不忠，這就足夠了。

哭泣、埋怨、擔憂、畏懼

　　雖然卡洛琳堅強的性格與不屈不撓的品格讓人佩服，但平心而論，她壓在李斯特肩上的擔子實在太過沉重，我們可憐的大師只能小心翼翼地支起身子，不讓這些音樂、文字、社交、政務、宗教方面的包袱將自己壓垮。李斯特的友人們紛紛表示同情，後來一些無關緊要的評論家也加入了李斯特親友團的行列，最後甚至連他的敵人也看不下去了，社會各界一起聲討起這個「俄國悍婦」來。李斯特曾經的祕書彼得‧科內利烏斯爆料說，阿爾滕堡簡直是個散文工廠——文稿先由卡洛琳以法文寫出，再經彼得翻譯成德文，最後交給李斯特修改定稿，並以李斯特的名義發表，這簡直是對李斯特在精神層面上赤裸裸的控制，不得不說卡洛琳做得過頭了。那時的李斯特變成了一個不折不扣的妻管嚴，外出旅行時必須每天給卡洛琳寫信，譜曲必須在卡洛琳的監視之下，就連禱告都要兩人一起。

　　面對這樣嚴格的控制，李斯特並無應對的好方法，曾經的他是多麼的光彩奪目、目空一切，而如今終日只得逆來順受，這從他給卡洛琳的回信中那搖尾乞憐的話語可見一斑：「我為您祝福，乞求上帝恩賜您——這是發自我內心深處的。您是我的海洋與天空……願我的護佑神能將其大衣鋪展在我們道路的泥土與石塊之上——讓我們白頭偕老，在愛情

中永不分離。」

即使被壓迫得不耐煩，李斯特也極少表達，「當我不能每時每刻和在每個場合下都向您表白我是多麼愛您，那您就把這一過錯算到我的精神帳上吧。否則，您就會冒這樣的風險：不僅對我不公正，而且對您自己也是不好的 —— 這是您可能表現出唯一的，也是您應該立即加以改正的惡劣品格，因為它使我感到苦惱。」

卡洛琳的控制帶給李斯特壓力，而被他看作摯友的華格納，卻拐跑了自己原已是侯爵夫人的二女兒，更讓李斯特又氣又惱。

前面說過，華格納在被追捕時逃往威瑪，獲得李斯特的慷慨相助得以逃脫，後來二人直到 1853 年 7 月才在蘇黎世再次見面。華格納見到他多年的「錢簍子」自然又掛起一副阿諛的小人嘴臉，又驚又喜，又蹦又跳，長達一刻鐘之久，一天抱了李斯特二十多次，語無倫次，不知所云。這些被寫進李斯特每日必做的功課 —— 給卡洛琳的匯報信中。

就在那年 10 月，李斯特帶著幾個學生，還有卡洛琳和她的女兒經巴塞爾與華格納碰面，之後共同前往巴黎 —— 李斯特的三個孩子與家庭教師共同生活的城市。此時的李斯特已經八年沒有見到自己的三個孩子了。大女兒布朗地奈已經 18 歲，出落得與她母親瑪麗一樣高挑美麗、光彩照人，是時候

商量她的婚事了；二女兒柯西瑪一點不比姐姐遜色，與性情溫和的姐姐不同，她顯得活潑好動，充滿了父親的活力；小兒子丹尼爾才 14 歲，可在音樂上的天賦已初現端倪，簡直就是父親的翻版。畢竟是一家人，沒多久，分離八年的生分就消失得沒了蹤影，三個孩子與父親滔滔不絕地聊起來，雖然卡洛琳被晾在一邊臉色很難看，但被處於巨大興奮中的李斯特暫時忽略掉了。

被李斯特忽略掉的還有一個危險人物 —— 一同前往的華格納。這是他第一次見到柯西瑪，這個活潑外向、性情衝動的年輕姑娘給華格納留下極深的印象。或許是因為華格納那時囊中羞澀，對李斯特這個金錢支柱有所顧忌，或許是因為他對卡洛琳的強烈反感，那一年華格納並未展開攻勢。幾年後，李、華二人的關係因為氣質和藝術觀的不同而漸漸冷淡，1861 年後完全斷了書信往來，這份感情也就此擱淺。

1855 年，李斯特將三個孩子送去柏林，安排在他的學生漢斯·馮·比洛的母親家，比洛在給兩個女兒上課時愛上了妹妹柯西瑪。1857 年，柯西瑪與比洛結為連理，李斯特得此乘龍快婿甚是欣慰 —— 既有才華，又有地位，還得自己真傳，在藝術見解上也與自己相似，他認為比洛簡直是女婿的不二人選。

可惜柯西瑪婚後並不快樂，她身體裡流淌著和母親瑪麗

一樣不安分的血液。1864 年，在華格納的鼓動下，馮·比洛一家人和華格納一起搬去慕尼黑。華格納可不懂得「朋友妻不可欺」的道理，在慕尼黑，華格納與婚姻不幸的柯西瑪走到了一起，並一同前往瑞士同居，1870 年正式結為夫婦。

這件事讓李斯特著實又驚又惱，他一氣之下斷絕了與女兒的任何往來。雖然華格納與李斯特這兩個關係複雜的男人後來得以相互理解並和好如初，但李斯特當年絕情的做法讓柯西瑪一直耿耿於懷。幾十年後，當華格納離世，李斯特寫信慰問自己的女兒時，還遭到了無情的拒絕 —— 誰要你這個當年連女兒都不認的父親。

1860 年也是個多事之秋，李斯特最初壯志躊躇制定的威瑪計劃宣告失敗；與華格納關係不似以前緊密，甚至少有來往；媒體上誹謗的聲音仍不絕於耳，甚至指揮工作都因備受挑剔而不得不中斷；卡洛琳為了兩人正式結婚的事四處奔波離開了威瑪；最讓人難以承受的是自己的愛子 —— 丹尼爾·李斯特，於 10 月逝世於柏林，中年喪子讓人如何接受得了！那些沉痛的日子被李斯特這樣描述：「當我早晨穿過各個房間時，我無法抑制自己的淚水。

過去，每當我外出旅行之前你總是跟我一起跪在你的那個祈禱幾前，這次我在那裡最後一次稍事休息後，我有了一種解脫感，使我重新獲得了力量。自你走後，這幢房子給我

大多數的是一種石棺的感覺。離開它以後，我確信距你更近了，可以重新地、更自由地呼吸了。」

這樣悲觀的看法，這樣淒涼的處境，展現在我們眼前的不再是那個舞臺上熱情四射、宴會上誇誇其談的鋼琴大王，而是一個剛經歷了喪子之痛的落魄中年人。前一天宿醉的酒氣未消，凌亂的頭髮不經梳洗，還夾雜著幾縷白髮，空洞深陷的眼窩裡一雙渾濁的眼中，看不到任何生機。蜷縮的肩膀，下垂的手臂，拎著沉重的皮箱從陰暗的走廊裡踱出，將房門上了把沉重的鎖。最後望一眼這曾經燈火輝煌、充滿暖融融愛意卻也束縛了自己自由的房子，眼裡心裡盡是滄桑……

事情發生在 1860 年 8 月 17 日，李斯特離開了定居 12 年的威瑪，途經柏林，輾轉到巴黎，最後來到羅馬，與卡洛琳完婚。讓李斯特略感安慰的是他在巴黎的名氣不減當年，市民們彷彿特別想念這個曾經在此發跡的老男孩，以至於連對他的女兒也只能是在馬車上抽空聊幾句。他還與故交華格納見了一面，被華格納得意地寫進了回憶錄《我的一生》中：「不過，他還是心地善良的，終於擠出時間接受我的邀請來品嚐烤小牛肉。」

在柏林與巴黎待了一年時間，李斯特在 1861 年自己生日那天抵達目的地羅馬，準備完成自己的終身大事——他還從未真正結過婚。但李斯特內心真的在乎這一紙婚約嗎？大

多數人認為，答案是否定的。在卡洛琳離開威瑪的 17 個月裡，沒有了妻子嚴厲的管教，李斯特得以重回自由的單身漢生活——召回舊友，享受放縱的時光，瘋狂地飲酒吸菸玩弄感情。這樣的生活讓他懷念，畢竟在經歷了那麼多不順心甚至悲痛之事後，只有自由才能讓他體會到生活的美好。人們甚至認為，這 17 個月的單身漢生活決定了李斯特以後的人生方向，後來他前往羅馬完全是出於 12 年的夫妻情分。這樣看來，李斯特在書信中向卡洛琳描述他臨走時的心境值得懷疑——為了討妻子歡心添油加醋地扯些謊話，李斯特這樣的人絕對想得出、做得到。

其實有一點是確定的，李斯特在 1860 年前後黯淡的日子中開始重新審視自己與卡洛琳的結合，並在心裡承認這是個不怎麼美麗的錯誤。那段時間他萬念俱灰，甚至認為自己大去之期不遠而留下遺書，懇求葬禮從簡，夜間為宜。

李斯特態度的轉變在他剛抵達羅馬時便被卡洛琳嗅到，在阿黛海德・馮・朔爾恩的回憶錄中記載，李斯特在分開的這段時間裡對完婚的態度變得更加無所謂了，剛到羅馬時連是否舉行婚禮可能都沒有過問，卡洛琳認識到李斯特與她完婚不過是履行義務罷了。

卡洛琳這樣性格強烈的女人怎麼能容忍自己的丈夫履行義務式的婚姻！她向來不會折中，合不來就分開。恰好此時

教皇推翻了當初的決定，派遣特使來到卡洛琳的住所，命令她推遲婚禮，還提出新的要求：卡洛琳必須提供俄國當局的審核文件。真是天意如此！她對這場婚姻絕望了。

儘管與羅馬教廷苦鬥十五年就為得到一個婚姻的許可，但在結婚前的關鍵時刻，卡洛琳毅然選擇了放棄，50歲的李斯特也依舊沒有成為已婚男士，繼續著他的浪子生涯。完婚一事之後無人提起。

不過這也並不是件壞事，卸掉心中一大包袱的卡洛琳覺得輕鬆不少，不用再為此事奔波煩心，她有了更多的時間投身宗教，也有了更多的心力專心進行宗教研究、寫作。

她隱居在羅馬的一間小公寓裡（此時的李斯特已搬入羅馬近郊的艾斯特別墅），喜歡把她知道的、看到的、讀到的感興趣的訊息聯繫起來，享受著與神明及宗教大師心靈相通的過程。（儘管她內心無比愉快，可在外人，甚至是她自己的女兒看來，她「在一種矯揉造作的霧濛濛的精神氣氛中越來越僵化，像一個老巫婆一樣固執地將自己禁錮在其中」。）卡洛琳尋找到屬於自己的快樂，原本是件可喜可賀的事，可我們也能猜到她下一步會採取什麼樣的行動 —— 說服，或者說強迫李斯特「分享」她的歡愉。卡洛琳的女友朔爾恩寫道：「（她）敦促李斯特在他此時踏上的路上繼續走下去。他只應為崇拜的上帝而創作，應該成為教皇樂隊隊長和革新

者，為此應成為修道院院長。」

這樣的做法讓李斯特的追捧者憤慨，但卻是教會希望看到的。然而李斯特早年張揚的性格，加上他又是聖西門主義者，更倒楣的是他在 1835 年還以自己的名義發表過瑪麗‧達古寫的反教會的文章，這都使得他在教會中口碑不佳。哈拉斯茨地一語道破：

> 「不論付出多大的代價，都必須將這一對兒可惡的戀人拆散
> 了，並且避免瑪麗的母親（此「瑪麗」為卡洛琳的女兒，非
> 李斯特的情人瑪麗）與這個『音樂匠』結成連理。為此，
> 沒有什麼比這樣的方法更為有效的了：在雄心勃勃的卡洛琳
> 身上喚起成為教會的一個『女家族長』的自豪感和使李斯特
> 產生被召成為教廷樂隊隊長的願望。」

看到這段話，不禁讓人倒吸一口涼氣——教會的手段如此巧妙高明，怪不得歐洲那麼多偉大的君王最後都敗在其陣勢之下，就連對付這樣一對戀人都耗費如此心機，世上還有什麼樣的「惡人」、「惡勢力」不能被他們「教化」呢！

在教會的巧妙鼓動下，卡洛琳很快心甘情願地上了套，獻身於教會事業；而天真純良的李斯特也沒能抵擋住康斯坦汀兄弟的糖衣砲彈。在教會與卡洛琳的雙重夾擊下，李斯特被說服了，他開始以革新羅馬天主教音樂為「使命」，這樣的想法何其天真可笑！教廷不斷給李斯特致信，上書「主已

經向您發出了召喚，讓您的神聖的音樂去歌頌他的名字，這是高呼著『和散那』歌頌上帝的天使的角色」之類的字樣，給李斯特一個將要被教廷任命的假象，而教廷卻從來沒有任命他。直到 1865 年，又是在卡洛琳的不懈努力下，李斯特才小小地實現了這個被灌輸進腦海的願望，在教會得到一個地位極低的差事。

就是同一個李斯特，就在並不遙遠的十年前他曾表示過，要求一個藝術家忍受節制、貧困與馴服，或者放棄愛情都是不可能的事。可十年過後，他自己竟作出了加入教會、受制於教廷這個不可思議的決定，實在讓人捉摸不透。

僅憑教會的幾個巧舌如簧的小嘍囉的挑唆嗎？還是有其他更為現實的原因？李斯特最終也未曾將答案示人。筆者依舊同意哈拉斯茨地的看法，認為這是李斯特自身的人性因素造成的。

李斯特的性格原本就飄忽不定、極為複雜，一時狂躁一時沉悶，這在他十幾歲時就顯現了出來。至於人們猜測的那些為了補償卡洛琳，為了逃避內心的絕望，為了當梵蒂岡樂隊隊長，或者是為了炒作，也許都或多或少起了作用。

可以想像，多年後李斯特在病榻之上次想起這幾年來的種種，心中會是怎樣的滋味？或許是深深的懊悔與不甘，或許是平靜地接受，或許只是一聲百味雜陳的嘆息。

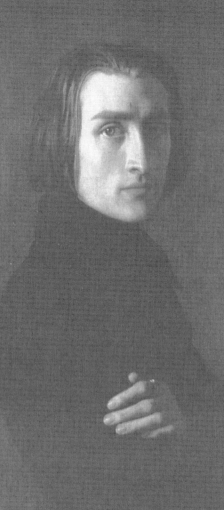

第 5 章　天妒我才

小修士，大人物

　　話說自 1861 年與卡洛琳公主分居後，李斯特搬入羅馬附近的提佛理的艾斯特別墅，想繼續他十三年前的快活日子，可出乎李斯特意料的是那種瀟灑放縱、不顧一切的感覺像是變了味道，遠不似從前那般誘人。飛翔般的快感剛要將李斯特的雙腳抬離地面時，瞬間就會有一股相反的力量不由分說地將他按回冰冷無趣的地面。李斯特心中甚是苦惱，他雖得到了自由，卻失去了享受它的能力 —— 如同一桌美食擺在一個失去味覺的人的面前，好卻無用，只得任其白白浪費。

　　1862 年，李斯特又一次中了命運的詛咒，在喪子之痛剛剛平息後不久，他的大女兒布朗地奈追隨弟弟去了，二女兒又與華格納同居去了瑞士，留下孤零零的自己，李斯特心中又怨恨又懊悔。自己自這三個孩子出生起就沒有盡到一個父親的責任，在他們童年時父親不願回家與母親在一起生活，還未獨立便被他從母親身邊強行帶離，被卡洛琳安排在巴黎與壞脾氣的家庭教師共同生活，與父親見面的時間屈指可數，心貼心的交流簡直就是奢望。回想自己兒時，父親亞當是那麼疼愛自己，為自己的鋼琴夢四處奔波，相比之下，李斯特覺得自己是世界上最不稱職的父親。

　　他怨恨著卡洛琳，連讓他們團聚的機會都不給；他怨恨著命運，自己剛重獲自由，正準備收拾以前的生活重新開始時，老天卻剝奪了他補救的權利。

　　多少個無眠夜晚的掙扎後，李斯特又將求助的目光轉向宗教，以獲得暫時的安寧。他逃也似的搬入梵蒂岡，就住在「拉斐爾涼廊」對面。可是在這個只有教會裡沉悶無聊的音樂的城市中，李斯特的面容、穿著、姿勢體態與週遭種種顯得特別不協調。別人評論他是打扮得像個神父的魔鬼，有人看到他死灰般消瘦的臉懷疑他已消耗殆盡，只剩一具空殼。

　　沒過多久，李斯特便搬入聖方濟修道院，並且在此被教皇庇護九世造訪，這令他感到無上光榮。在聽過李斯特演奏後，教皇（不知是不是發自內心地）　稱讚他的音樂「沒有人能夠抗拒」，可以「軟化那些惡人的心」，稱李斯特為「親愛的帕萊斯特里納」。這次會晤讓李斯特重新獲得了久違的自我滿足感，能與那位 16 世紀最偉大的宗教音樂家相提並論，著實使他重拾浮於雲端之感，更何況這個評價出自教皇之口！

　　這麼一來，李斯特對教會更加死心塌地了。在此期間他完成了兩部聖方濟傳奇，雖為宗教音樂，但不乏李斯特的招牌，將鳥雀布道、水上行走表現得活靈活現、生動悅耳。1865 年，教廷終於決定給這個熱烈而堅定不移的信徒一個為神工作的機會（當然也別忘記卡洛琳與教會的不斷交涉），允許他加入聖方濟修會做些低層工作，並在那時他取得了神父的頭銜，升到教士七個等級中的第四級。這樣一個極低的神職和一個頭銜讓當時一心向教的李斯特歡欣不已。

不過這個舉動震驚了時人，並且急壞了李斯特的仰慕者們，也從此引出了前面所說的關於李斯特皈依宗教動機的討論。當然，以那些不相信李斯特會真正懺悔自己的罪惡、認為其中有炒作嫌疑的旁觀者居多。這裡還有一個有趣的故事——一次，善良的皮歐‧諾諾聽了李斯特長達五個小時的懺悔，實在忍不住打斷了他，直截了當地說：「夠了，把你的罪惡留給鋼琴去聽吧！」（或許諾諾是出於對李斯特的關心，有些激將的意味。）宗教總歸是規勸人放下罪惡、一心向善的。李斯特本人那種浮誇、流於表面的性格也因信奉神明而改變許多，他變得更加謙虛、謹慎。加上他原本的善良，此時的李斯特更加招人愛戴，被親切地稱為善良的老主教。1866 年，隨著母親安娜的離世，李斯特在世上變得更加孤獨，若非有教義的精神支持，這個可憐的正在步入晚年的大師不知會多麼傷心。

1867 年，匈牙利王國與奧地利帝國建立「帝國議會所代表的王國和領地以及匈牙利聖斯蒂芬的王冠領地」聯盟，即我們所熟知的「八國聯軍」之一的奧匈帝國。李斯特作為匈牙利的寵兒自然被邀創作，為建國獻禮，並將此曲命名為《匈牙利加冕彌撒曲》。這首「獻禮曲」首演時，李斯特也回到了布達佩斯觀看。在陪同國王前往加冕典禮的路上，他受到極其熱烈的關注，萬人空巷，夾道歡迎，甚至連國王弗

朗西斯·約瑟夫的風頭都被搶了過去。在場的著名作家揚卡·沃爾這樣描寫道：

> 「熱切的焦躁愈發高漲，只見一位高大的教士，身穿配著裝飾的黑長袍，開始走下為皇家樂隊保留的通往多瑙河的白色大道。他沒有戴帽子，一頭白髮隨風飄揚，他的五官像是用銅鑄造的一般。當他出現時，人群中傳出一陣低語，不久人們開始認出他，回應的聲浪越來越高。李斯特的名字在一排排人牆之中口耳相傳，速度像閃電一樣快。成千上萬的男女一下子都在這旋風般的聲浪中為他瘋狂鼓掌。在河對岸的觀眾自然認為是國王到了，發出雷動的歡呼。他並不是一國君王，但也是一位君王。這個國家因擁有李斯特這樣的子嗣而感到自豪，向李斯特表達出衷心的感謝。」

此次布達佩斯之旅使他感受到衣錦還鄉、受人追捧的快樂，畢竟是慈母般的故土，即使他有再多過失，也會被容忍、原諒，一如既往地愛著他。李斯特也深愛著這片土地，1875 年，他在祖國首都創建了著名的法蘭茲·李斯特音樂學院。這所音樂學院的出名，並不在於它培養出大批音樂家、藝術家，而是它令人難以置信的低門檻。早年初到巴黎時，巴黎音樂學院的固執教條、不近人情讓他終生難忘。在那個時候，少年李斯特便在心中埋下一顆種子 —— 等自己成為大音樂家，一定要讓所有懷著藝術夢想的孩子都能得到應得的教育，這種想法也和聖西門的影響有關。在創辦學校以前，

李斯特自 1869 年走出教堂重新開始社交起，連續 17 年堅持每逢夏季便回到威瑪，將自己畢生所學傳授給小輩們，並且完全免費，直到死亡才將這份偉大的事業終止，這就是著名的「大師班」。他的門生多達 300 餘人，並且活躍於 20 世紀初的歐美樂壇，不論是法國的聖桑，還是德國的布索尼、蘇格蘭的拉蒙德，都出自其中。

葛利格也是最早的求教者之一，他初期的鋼琴協奏曲中儘是李斯特的風格，並且時常以李斯特教導鮑羅廷的話激勵自己——「繼續堅持自己的路」。葛利格本人這樣描述道：「這幾句話對我有說不出的意義。它裡頭有種或許可稱為『領受聖旨』的東西。當我失望的時候，我就會記起這句話。每當回憶起那時的場景，永遠有一股神奇的力量，支撐我度過失意、不順心的日子。」

當然，因為人數眾多，李斯特又來者不拒，加上學生中的大多數還是平庸的，還有位奧爾嘉・雅妮娜給李斯特帶來不少麻煩，這都給評論家留下「創作」的作料。當然，李斯特也享受教授的快樂，他在此可以盡情地扮演上帝的角色，在這個大師班裡，只有他說了算。

一般的故事寫到這裡也該終結了，我們的主角皈依宗教，尋找到內心的平靜，功力達到巔峰，從此隱居山林，不問世事。可李斯特真實的一生遠比小說精彩得多，生命不

息，折騰不止。1869年，李斯特終於從教堂走出回到世俗這個本就屬於他的地方。此事的起因也富有戲劇性——二女兒柯西瑪與摯友華格納私奔。李斯特認為自己塵緣未了，在那個宗教以外的花花世界中積壓了太多事需要親自擺平，最關鍵的是他在塵世還遺留了夢想，這些想做的事日夜煩擾著他，讓他無法一心一意地愛著上帝。無奈，他只有先回去將塵緣了斷再做打算！

走出自己建造起的牢籠，李斯特開始了他的「三重生活」：方才所說的教學事業占據了夏季的時間，其餘時間被他安排在羅馬馬里奧山上繼續修行和在布達佩斯放浪形骸，接受追捧。這樣的生活充分反映了李斯特矛盾複雜的性格，並且隨著年齡的增長，他內心的衝突也逐漸難以控制。紐曼將李斯特比作一隻沒有舵手的船，一直沒有找到人生的方向，直到生命的終結。紐曼對此進行了十分精彩的描繪：「他一直渴望既擺脫外部世界，又生活在其中。聖方濟會員和吉普賽人相互矛盾的性格特徵使他產生了一種自己是無用和虛度年華的悲傷情緒。在沙龍裡，他喜歡人們對自己前呼後擁；回到自己的小巢穴，他又鄙視這一切，甚至憎恨自己，因為他從中得到過享受。」

三種性格在李斯特心中不斷鬥爭，折磨著這個可憐的老人，他的身體狀況也在無節制的放縱與懊悔中不斷惡化。大

量的白蘭地和雪茄蠶食著他的胃，而他感到不舒服時就喝下更多的紅酒，進入一個惡性循環，這幾乎折磨得他吃不下東西。原來卡洛琳在身邊時，可以為他提供一個穩定的人生方向（姑且不論這個方向是否正確）。而此時卡洛琳於一室之內潛心寫作，雖然關心未止但影響力早已不在，李斯特便如迷途的羔羊般，深陷內心矛盾的漩渦之中。

提及女人，亞當在臨終時的預言又一次被印證了 —— 已步入暮年的李斯特還有了奧爾嘉・雅妮娜這個小插曲。

這位 19 歲的意俄混血女子有著無比狂野、不羈的性格，傳說她 15 歲成婚，嫁於某伯爵，可是婚後第二天便將丈夫用馬鞭打成重傷，犯了罪被布達佩斯警方驅逐出境。1869 年成為李斯特的學生，後來便瘋狂地愛上了他 —— 那簡直是無法言表的瘋狂：起初，她假扮警衛混入李斯特的別墅，新奇的舉動贏得了李斯特的歡心，這下李斯特可謂上了賊船。

在奧爾嘉不是自殺便是殺掉李斯特本人的脅迫下，兩人如塗上了萬能膠般如影隨形，並且奧爾嘉喜歡在大眾場合做些親暱舉動，將紅衣主教惹得不輕。最後兩人關係終結時更加熱鬧了，即使是戲劇作者也未必能編出如此橋段 —— 奧爾嘉在一次大師班學生的演奏會中演奏，由於技巧太過拙劣被李斯特當眾痛斥，這讓奧爾嘉難以忍受。回去後，她直接跳過「一哭」，用手槍逼迫李斯特，見他的態度依然冷漠，便

自己服下鴉片。李斯特苦苦哀求之後她才肯服下解藥，從此消失不見。這個女孩著實是一朵奇葩！

多年後，她效仿怨婦瑪麗，以羅伯特·法蘭茲之名出版了一本指桑罵槐誹謗李斯特的小說《一個女哥薩克人的紀念》，本質與瑪麗的《奈麗達》相同，以報復李斯特浪費掉自己寶貴的青春。不過這本書銷量雖不小，但認真對待的人卻不多，反而招致了後世人們對奧爾嘉的唾棄。更有趣的是，奧爾嘉在這本小說出版之後還陸續推出了續集《一個女哥薩克人的愛情》、《鋼琴家與女哥薩克人的浪漫故事》，後者諷刺了李斯特與瑪麗的關係，女主角就姓奈麗達，實在令人咋舌。

這個品味極低的女人對李斯特之後的生活並未造成影響，權當作給無聊的暮年生活添加點作料罷了！

細細想來，李斯特幾個情人的結局都算不上圓滿。聖克里克小姐嫁給了伯爵，從此杳無音訊，想必已被無趣的婚姻折磨得失去了生氣，早於李斯特在 1872 年過世。瑪麗·達古原本就有精神疾病，在與李斯特分開後徹底失去了平衡，陷入病態，承受著神經衰弱的折磨，她始終渴望著能再次博得李斯特的好感，可就連她的死也沒有讓李斯特流下一滴眼淚。卡洛琳則變成一個孤僻固執的老太婆，獨自創作。她始終與李斯特保持著書信往來，仍舊希望將李斯特圈在羅馬，

在她的掌控下生活。她極力反對李斯特在布達佩斯的活動，認為那會令他一事無成。然而李斯特已經不是一個滿懷壯志的熱血青年，這種家長式的教導當然只會招致厭惡。眼看與卡洛琳相處越來越困難，李斯特削減了自己在羅馬的時光。

在矛盾性格的衝突中、幾個女人的糾纏下，李斯特寫下最後幾部較大的作品：清唱劇《聖伊麗莎白軼事》、《耶穌基督》、《匈牙利加冕彌撒曲》、《安魂曲》，之後正式步入自己的暮年。

伏特加味的梁祝

英雄暮年，雖壯志未酬，無奈氣力所限，又平添許多煩惱，不如淡定下來，朝花夕拾，追憶此生之得失，為生命寫一個圓滿的結尾。可是李斯特顯然沒有這樣的覺悟，他的晚年幾乎可以用悲慘來形容。一言以蔽之，他生命的最後幾年雖行為高尚，榮譽不斷，桃李滿園，但內心空虛，煩惱不斷。

此時的李斯特實現了他兒時的願望，成為世人心中「高貴的人」。他是那個時代的「大人物」，已經進化為一種文化標誌。在大眾眼中，李斯特從一個喜歡炫耀、口若懸河的無知小子逐漸蛻變為令人敬仰的大師，這與他晚年性情平和並且建立大師班有關。他開始以一個生活簡樸、謙和恭敬的

正面形象出現在時人的回憶錄中，就連起初的反對者漢斯·克利在評論《格蘭彌撒曲》時也形容他「一直謙恭地滯留在後邊，然後才沿著觀眾席一排一排地走向前」，「一位藝術家，當他既不是以一位作曲家，也不是以演奏者的身分，而是作為一個普通聽眾進入音樂廳時，受到全體觀眾如此熱情和無一例外的歡迎，這是絕無僅有的」。雖然李斯特接受了至少 17 種榮譽頭銜，但對於一位藝術家而言，觀眾給予的如此殊榮能夠一直持續到他生命的最後，實在是天大的慰藉。如果是在從前，當李斯特還是那個追求外在的年輕人時，這樣的讚譽早就令他飄飄然了。可如今，在他已經享受過各種盛名之後，用李斯特自己的話來講，已「很不重視」。

人步入老年，心境趨於平和，看透了世間的恩恩怨怨，各種煩惱不過是庸人自擾罷了。1872 年，李斯特冰釋前嫌，與曾經的摯友華格納重修舊好（卡洛琳暴跳如雷，把此事形容為聖彼得找猶大）。從此李斯特常常前往拜羅伊特參加音樂節，與華格納會晤，並且在那裡慶生。

兩個老夥計在晚年又度過了幾年舒適的日子。1881 年 7 月，李斯特由於糟糕的健康狀況從家裡的樓梯上摔倒，留下嚴重的後遺症，姿勢步態變得不再靈活。可他仍在病情剛有起色時便在外孫女丹妮拉的陪同下前往羅馬慶祝七十大壽。第二年，他又拖著笨拙的身體去拜羅伊特參加華格納新

作《帕西法爾》的首演。演出後的慶功宴上，華格納的祝酒詞一如既往地充滿對李斯特的恭維，不過這次的話語中滿是真誠與滄桑：「用德語講，當我成了一個沒有指望、無人理睬的人時李斯特來了，並對我和我的創作給予了發自內心的、深刻的理解。他推動了我的創作，支持了我，使我振作起來，除了他，別無他人。他曾是連接我所生活的世界和外部世界的紐帶。因此，我要再一次高呼：法蘭茲·李斯特萬歲！」

華格納於 1883 年 2 月逝世，這對年邁的李斯特而言是個不小的打擊。二女兒柯西瑪沒有完全原諒自己的父親，僅讓她自己的女兒丹妮拉懇求他不要來拜羅伊特參加葬禮。

就連後來李斯特發去悼詞，柯西瑪也沒有任何回應，這樣的舉動讓老李斯特心寒不已。

儘管如此，李斯特還是以一個音樂家的方式悼念了這位老友 —— 他創作的《在華格納墓旁》於華格納誕辰時在威瑪首演。這首曲子是李斯特稀有的室內音樂，他在前言寫道：「一次，理查·華格納使我回憶起，我從前譜寫的《高貴無比》與帕西法爾音樂主題相似。願這種懷念與世永存。」

不僅是華格納撇下年邁的李斯特獨自去了，在晚年，李斯特一大批親密的朋友都相繼過世 —— 最早是蕭邦，接下來 1867 年安格爾離開了，1869 年與他心靈相契的白遼士

撒手人寰，還在他身邊的就只有古怪且難以相處的卡洛琳，和還未完全原諒他的柯西瑪，這時的李斯特真的變成了孤家寡人。

孤獨的李斯特繼續著他的「三重生活」，但已完全變了味道，一股淒涼之感揮之不去。寂寞的李斯特開始胡思亂想，開始懷疑自己作品的價值。儘管此時他依舊佳作迭出，並且不斷創新，《旅行歲月》第三集、《艾斯特別墅的水之嬉戲》帶給聽眾耳目一新之感。但他依舊寫道：「啊，全能的大自然，你的哀傷與悲痛在鋼琴上聽起來也是這樣，除非是華格納或貝多芬寫的作品！」

不過經過這麼久的相處，我們逐漸了解了李斯特這個人，因此也不難明白這種自卑感不會持續太久。他的創作熱情依舊高漲，並且不斷嘗試推陳出新，寫下了升 f 小調即興曲，這後來被認為是李斯特最難以捉摸的作品。《苦路》、《西西里亞傳奇》以及部分《聖史丹尼斯勞斯》都是他陷入自卑感時的作品，倒是頗有否定以前的自己、重新開創新風格的意味。

李斯特作品的風格在他 70 歲後又發生了一點變化。那個時候李斯特去往威尼斯，住在女兒女婿的溫卓明宮中，或許這是一種對摯友也是崇拜對象的緬懷。不過在偌大的城堡裡獨居，加上年事已高，使李斯特更加升起一種物是人非的空

虛感，想到自己不久後也將離開人世，敏感的大師內心翻騰出許多悲慘的回憶來，包括親歷的 1832 年巴黎的霍亂大流行，一曲《陰霾》由此而生。此外，還有《在華格納墓前》、《喪杯》、兩首《哀歌》以及三首《柴達舞曲》，通通以死亡為題材，曲中表現的苦楚、絕望，讓聽眾都難以承受，更別說作曲家本人了。在這樣巨大的痛苦的折磨下，李斯特的身體每況愈下，一點抵禦病魔的能力都沒有了，他長年累月地病著，後來甚至連一場自己期盼已久的演出 —— 華格納歌劇《特里斯坦與伊索爾德》的首演都無法堅持看完。身體的不適讓他更加覺得自己大限已到，心情也更加憂鬱，由此進入一個惡性循環中，最終在孤獨、寂寞、悲涼中嚥下了最後一口氣。

不過在漫長的晚年裡，也有幸福的事。除了與華格納重歸舊好外，1879 年，李斯特被天主教教團吸收為成員，他再也不是那個被教會表面安撫、暗地排擠的小修士了，這給他帶來莫大安慰。

在他經常生活的三處，住著不同的女人。羅馬的卡洛琳，原本讓李斯特無法忍受，但隨著年齡見長，固執的她也平和了下來，不再那麼強勢，而對李斯特也關懷備至起來。她在李斯特 70 歲生日前夕寫信祝福他：「親愛、親愛的好友，願你的 70 歲生日在陽光照耀下開始。讓我們渴望永恆。我正

是為了永恆才在期待上帝中有了你，也把你交給上帝。祝你有美好的一年，而且年年美好，親愛的偉人。」二人雖君子之交淡如水，情誼卻濃於血，簡短的話語裡滿是窩心的摯愛深情。

而在威瑪，住著個醋意十足的情人奧爾嘉‧馮‧麥因多夫男爵夫人，她為人熱情火辣，人稱「黑貓」，其丈夫為俄羅斯外交官。她在 60 年代與李斯特相識，70 年代入住威瑪，她嫉妒心極強而且特別難纏，令李斯特焦頭爛額。

布達佩斯則有一個乖巧懂事的莉娜‧施馬勒豪森悉心照顧著他。1879 年，奧古斯塔女皇推薦莉娜來到李斯特身邊，她生氣勃勃、充滿活力，並且對李斯特全心全意，為他烹飪可口的飯菜，給李斯特家的感覺，並且還幫他讀書解悶。這個可愛的女學生就像一泓清冽的泉水，為李斯特悲慘的晚年注入一點開心事，那幾年李斯特也的確精神多了，在這樣的活力中，李斯特迎來了他華麗人生的謝幕。

1885 年，李斯特於聖誕節那天第一次在羅馬舉行了公開演出，這也是他人生最後一次公演，那是一次由德國藝術家舉辦的音樂會，李斯特演奏了他的作品《第十三狂想曲》。長途旅行的奔波讓病情稍有起色的李斯特疲憊不堪。

翌年 1 月，李斯特參加了布達佩斯人民為他舉辦的一場告別音樂會，幾個學生演奏了他的作品。之後的列日、巴黎

演奏會也大獲成功，人們感謝他對藝術的貢獻，給了他無上的榮耀與認可。而在倫敦，他「受到王侯般的接待」，幾乎整個歐洲的人民都懷揣著溫暖與感恩之心迎接他。

　　李斯特也不遺餘力地創造並享受著這些榮耀，將生命的最後一點燃料和盤托出，讓這不凡的一生再閃爍最後一次。可一個年老體弱的病人如何經得起這樣的勞累奔波，1886 年6 月，他被診斷為白內障，之前他寫給莉娜的信中就有所提及：「我的眼疾日漸惡化。我現在已經無法閱讀了，只能費很大力氣寫出我熟悉的音符 —— 其中相當多的頁數我確實很想在離開人世之前完成……請您在寫信時把字母寫大些，並用深紅色的墨水。如有可能，請您來拜羅伊特住上幾週……在此嚴重半瞎的情況下寫給您的幾個字的是 F.L.」。

　　不過，生命不息，李斯特幾乎鐵了心要將剩下的生命綻放出最燦爛的煙火。他不僅積極參加音樂節還參加了外孫女丹妮拉的婚禮。在盧森堡附近的米哈利·蒙卡西家休息幾週後，便動身前往拜羅伊特，參加已移交柯西瑪主持的音樂節。在他前往拜羅伊特的火車上有一對得了重感冒的夫婦，李斯特不小心被二人傳染，在 7 月 21 日抵達拜羅伊特的第一天便病倒了，不僅發燒，夜間還陣發性咳嗽，28 日便被診斷為急性肺炎，隔離起來禁止一切人探訪。就是在如此病重的時刻，他還是堅持參加了一系列的聚會：21 日和第二天晚上

於華格納府邸，23日觀看《帕西法爾》，25日觀看《特里斯坦》演出，他一刻也沒有停歇。終於在31日，我們的大師，起初追求外在，最後終於返璞歸真，代表著一個時代的法蘭茲‧李斯特永遠地閉上了眼睛。如他所願，他在生命的最後十天裡仍不遺餘力地綻放出最美的煙火。

　　儘管為了音樂節的繼續，李斯特去世的消息被封鎖，沒有引起轟動，儘管只有一場簡單的小型追悼會，儘管女兒柯西瑪還得繼續主持沒有李斯特作品的音樂節，可是李斯特生前已輝煌到了極致，死後雖萬事皆空，但他又怎會在乎呢！他被安葬在拜羅伊特的大眾公墓裡，事後人們議論紛紛，究竟應該把這位整個歐洲的好兒子、全世界的好藝術家安葬在何處。有人說應該在威瑪，因為那裡是他真正有安逸生活的地方；有人說應該安葬於巴黎，因為這個城市對李斯特的一生意義重大；有人說應該送去羅馬，因為成為教會的一員、與上帝同在是他多年的夙願。而這些都被正在威瑪準備在阿爾滕堡修剪李斯特紀念堂前枝葉的女兒柯西瑪拒絕了，她說，「我父親的遺體必須停放在貴族陵墓裡」，希望匈牙利政府為他舉辦一場隆重的遺體轉運典禮，將大師送回故鄉。可是這個提議並沒有被滿足，李斯特在百年之後依舊四海為家，仍是一個沒有祖國的人。

　　李斯特離世後第二年，卡洛琳這位關愛他一輩子的女人

完成了她書稿的最後一卷，並在兩個星期後追隨愛人的腳步，踏上天國之路。希望這對愛侶在天堂這個純淨美好的地方可以忘記過去的一切，相互理解，繼續走下去。

附錄　李斯特年譜

1811 年 10 月 22 日出生於雷丁小鎮。

1818 年開始鋼琴學習。

1820 年第一次公開演出，獲得了家鄉人民的捐助。

1821 年舉家遷往維也納，開始師從徹爾尼及向安東尼奧‧薩列里學習。

1822 年在維也納首次公演。

1823 年舉家遷往巴黎，師從費爾南多‧帕埃爾學習作曲。

1824 年輾轉於法國、英國各省舉辦音樂會，《桑丘先生》首演。

1826 年創作《超級練習曲十二首》。

1827 年第三次赴英國，由於心情壓抑來到布洛涅療養，父親去世。

1828 年愛上卡洛琳‧德‧聖克里克，被拆散，李斯特陷入病痛長達數月。

1830 年李斯特開始拚命讀書為自己「充電」，與巴黎各界，尤其是學者交往，接近聖西門主義。12 月結識白遼士。

1831 年聽了帕格尼尼的演奏，決心做鋼琴界的帕格尼尼。

1832 年與蕭邦成為好友，二人攜手闖蕩巴黎樂壇。

1834 年結識喬治‧桑。開始與瑪麗‧達古交往。

1835 年與瑪麗‧達古私奔到日內瓦，12 月，誕下大女兒布朗地奈。

1836 年在日內瓦鋼琴學院教課，在與塔爾貝格決鬥中勝出。

1837 年 5 月到 8 月，李斯特與瑪麗前往諾昂拜訪喬治‧桑。9 月住在義大利，二女兒柯西瑪出世。寫下許多歌劇改寫曲、改編曲。

1839 年 1 至 6 月於羅馬演出，兒子丹尼爾出生。與瑪麗分手，瑪麗帶著孩子們重返巴黎。李斯特回到匈牙利途經維也納，舉辦六場演奏會，均大獲成功。

附錄 ───────────

1840 年在布達佩斯及各地舉辦演奏會。

1842 年「李斯特狂熱」掀起。11 月起任威瑪宮廷特命音樂總監。

1846 年瑪麗出版《奈麗達》。

1847 年於德國、烏克蘭巡迴演出。2 月遇見卡洛琳。

1848 年任威瑪正式音樂總監。第一次指揮，是歌劇《瑪爾塔》。與卡洛琳一起住進阿爾滕堡別墅。

1849 年接待潛逃來的華格納。

1856 年《格蘭彌撒曲》、《匈牙利狂想曲》首演。

1857 年創作《A 大調鋼琴協奏曲》、《鋼琴奏鳴曲》、《節日序曲》、《浮士德》、《但丁》交響曲、交響詩《理想》、《英雄的葬禮》、《匈奴之戰》。

1858 年李斯特在舉辦《巴格達的理髮師》演奏會後辭去威瑪音樂總監職務。

1859 年兒子丹尼爾去世。

1860 年卡洛琳離開威瑪遷居羅馬，李斯特被授予榮譽軍團軍官稱號。

1861 年《詩篇第十八》首演。李斯特離開威瑪前往柏林、巴黎，婚禮未能舉行，定居羅馬。

1862 年大女兒布朗地奈去世。

1862 年到 1863 年與宗教人士來往並譜寫宗教音樂。

1865 年接受低級神職。

1866 年母親於巴黎去世。

1867 年前往布達佩斯出席《匈牙利加冕彌撒曲》首演，後回到羅馬。

1869 年開始「三重生活」。

1870 年柯西瑪與華格納結婚。

1871 年被授予匈牙利皇家督監。

1872 年來到拜羅伊特，與女兒女婿關係改善。

1873 年清唱劇《耶穌基督》在威瑪首演。

1875 年任布達佩斯音樂學院校長。

1876 年瑪麗‧達古去世。

1881 年於樓梯上摔倒，身體狀況大不如前。

1883 年摯友華格納去世。

1886 年 1 月自羅馬啟程，經佛羅倫薩前往布達佩斯；3 月到列日和巴黎；4 月到英國，經安特巴普和巴黎回到威瑪。7 月 21 日帶病回到拜羅伊特，7 月 31 日病終。

電子書購買

國家圖書館出版品預行編目資料

鋼琴之王李斯特：《浮士德》、《但丁》、《奧爾菲斯》、《普羅米修斯》跳脫敘事的束縛，抒發內心的情感，拓出全新音樂形式「交響詩」/ 劉昕，楊夢露著 . -- 第一版 . -- 臺北市：崧燁文化事業有限公司 , 2022.08
 面；　公分
POD 版
ISBN 978-626-332-597-5(平裝)
1.CST:　李 斯 特 (Liszt, Franz, 1811-1886)
2.CST: 音樂家 3.CST: 傳記 4.CST: 匈牙利
910.99442　　　　111011520

鋼琴之王李斯特：《浮士德》、《但丁》、《奧爾菲斯》、《普羅米修斯》跳脫敘事的束縛，抒發內心的情感，拓出全新音樂形式「交響詩」

臉書

作　　者：劉昕，楊夢露
發 行 人：黃振庭
出 版 者：崧燁文化事業有限公司
發 行 者：崧燁文化事業有限公司
E - m a i l：sonbookservice@gmail.com
粉 絲 頁：https://www.facebook.com/sonbookss/
網　　址：https://sonbook.net/
地　　址：台北市中正區重慶南路一段六十一號八樓 815 室
Rm. 815, 8F., No.61, Sec. 1, Chongqing S. Rd., Zhongzheng Dist., Taipei City 100, Taiwan
電　　話：(02) 2370-3310　　傳　　真：(02) 2388-1990
印　　刷：京峯彩色印刷有限公司（京峰數位）
律師顧問：廣華律師事務所 張珮琦律師

定　　價：250 元
發行日期：2022 年 08 月第一版
◎本書以 POD 印製